花的魔力

基于生活素材的创意插花

张杰 著

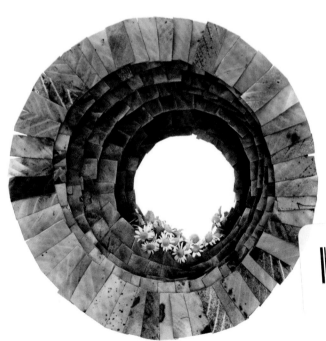

U0126018

中国轻工业出版社

图书在版编目（CIP）数据

花的魔力：基于生活素材的创意插花 / 张杰著. —北京：中国轻工业出版社，2022.11

ISBN 978-7-5184-4126-6

Ⅰ．①花… Ⅱ．②张… Ⅲ．①插花—装饰美术—作品集—中国—现代 Ⅳ．①J525.12

中国版本图书馆CIP数据核字（2022）第167185号

责任编辑：杨　迪　　责任终审：劳国强
整体设计：锋尚设计　责任校对：晋　洁　责任监印：张京华

出版发行：中国轻工业出版社（北京东长安街6号，邮编：100740）

印　　刷：北京博海升彩色印刷有限公司

经　　销：各地新华书店

版　　次：2022年11月第1版第1次印刷

开　　本：710×1000　1/16　印张：10.5

字　　数：200千字

书　　号：ISBN 978-7-5184-4126-6　定价：69.80元

邮购电话：010-65241695

发行电话：010-85119835　传真：85113293

网　　址：http://www.chlip.com.cn

Email：club@chlip.com.cn

如发现图书残缺请与我社邮购联系调换

211606S5X101ZBW

〔前 言〕

生活中很多素材只为其功能而存在，往往被忽略了它们自身的美。譬如泥土一般会被用来种花、种菜，蜡会被制成蜡烛照明，纸用来写字、印刷、包装等等。

还有一些素材容易被忽视，甚至被当成垃圾处理，譬如落叶、枯枝、旧纸盒、过期的画报和挂历等等。

如果我们用心去观察这些素材，去动手尝试，往往会意外地发现它们独特的美，发现我们不曾发现的特点和功能。

我喜欢观察生活中不起眼的素材和物件，试图发现它们的美，找寻它们身上隐藏的特点和功能，若有"新"得，激动兴奋之情会油然而生。

我喜欢将这些素材稍作改变，通过与花艺的组合，让它们变一个样子，重新走到大家面前，做一次生活中闪光的主角。

在花艺教学过程中，有些学生会抱怨找不到合适的花材，或是找不到合适的花器。其实，要完成一个好的作品，好的花材、花器并不是绝对必要的条件，而是看你有没有一双发现美的眼睛，有没有一颗好奇的心。当你学会观察周围，就会发现，美的素材其实就在你的身边，取之不尽，用之不竭。学会去观察、去发现、去探索，生活中也会增添不少乐趣。

花是有生命的

尊重植物的生命是我们上的第一课。

跟其他的设计不同，我们的交流对象是花，而花是有生命的个体。所以，尊重每一朵花的生命，学会与每一朵花交流，倾听它们的声音，了解它们的需求和想法，是贯穿在我们整个学习过程中的，也是我们在设计每一个作品时必须首先考虑的。

尊重植物的生命，为每一朵花提供它们最舒适的环境，呈现出它们最美的状态，或者，通过我们的设计，让它们呈现出在自然界中无法表达的美，又或者通过我们的设计，把它们的个性和特点呈现出来。

花是自由的，无限的，存在着无限可能

很多人会问我：你学的是什么流派？我回答说，我没有流派。是的，花是自由的，无限的，是可以穿越时间，跨越国界的。

这个无限可能，让我不断探索，寻找，让我一路走来充满了惊喜，欢乐，也让我一直保持着对花艺的新鲜感。

保有一颗好奇心很重要，带着好奇心学会观察，发现，用心感受，触摸，你会发现很多意外的惊喜。

不仅仅是植物，身边的许多素材，都有着无限的可能，等待着我们去发现。

爱护自然，回馈自然

我们的花材取之于自然，自然界给了我们无数的恩惠，所以，我们也应当爱护自然，回馈自然，做对环境友善的设计。

自然界中，植物生根，萌芽，生长，开花，结果，叶落，枯黄，直至回归大地，成为新一轮生命的肥料，这是一个无限的循环。

落叶，枯枝，都是循环中的一部分，都有着它们特别的意义，也有着不一样的美。

包括我们身边的一些不起眼的，看似无用之物，也都有着再利用的价值。

珍惜身边的素材，将它们的美和独特性淋漓尽致地发挥出来，也是爱护自然，回馈自然的一种方式。

〔目 录〕

〔金属〕

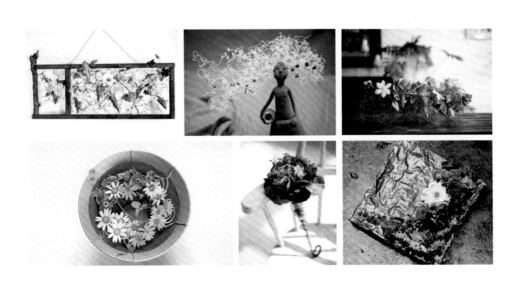

〔木材〕

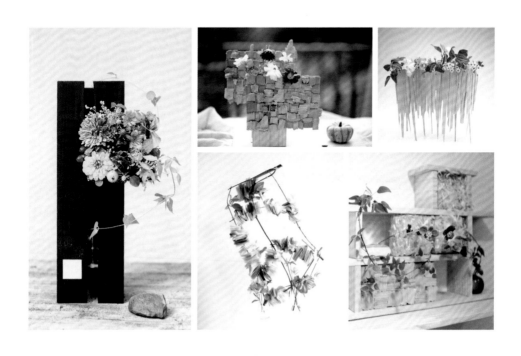

〔 纸 〕

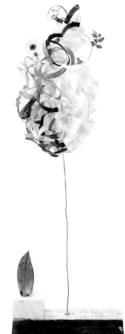

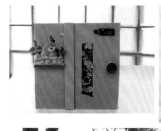

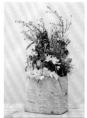

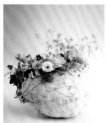

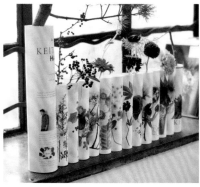

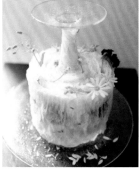

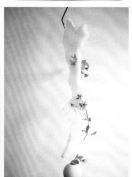

〔织物〕

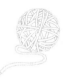

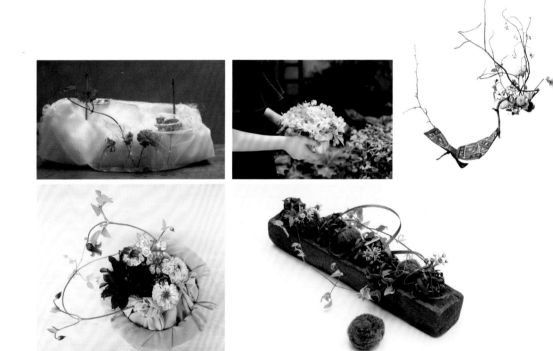

〔叶材〕

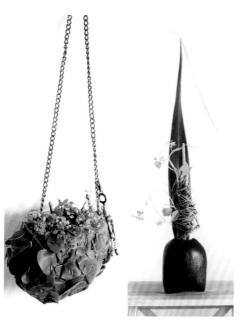

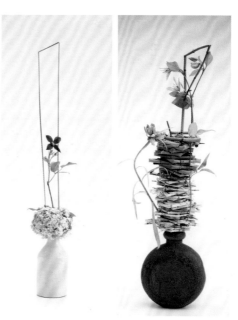

〔枝条〕

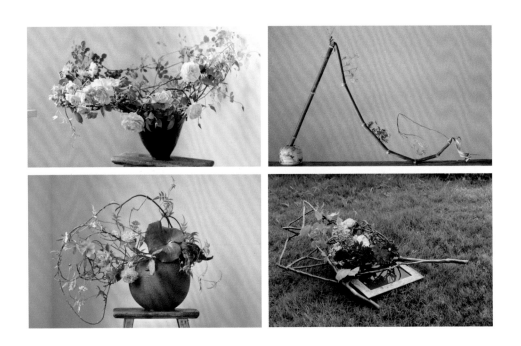

〔果实和种子〕

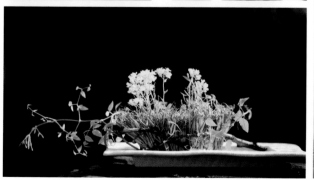

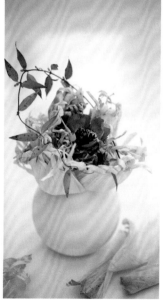

〔其他〕

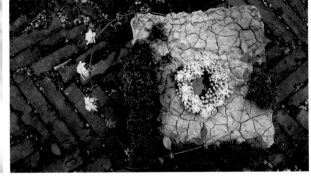

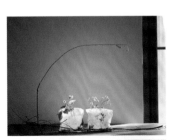

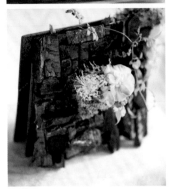

〔金属〕

烧铁丝

烧铁丝

烧铁丝经过高温处理，表面呈黑色。在日式插花里常被用来作为固定花材的辅助材料，往往藏匿于内，不被看见。其实，用烧铁丝来制作造型，同样具有一定的美感。

铁丝的纤细和质感可搭配轻巧的、颜色亮丽的花材。花器可选择同样黑色或其他有厚重感的器皿。

可运用技法： 拧、缠绕、编等。

这一陶瓷手作花器出自景德镇的一位非常有个性的陶艺师之手，作品采用柴烧技艺，古朴自然，每一面都有不一样的线条变化，令我一见钟情。只可惜作品在烧制过程中出现了一些裂痕，有些漏水。于是，我将花器与烧铁丝组合，配上铜质小花桶，弥补了花器漏水的缺憾。

｜步骤

1　将两根铁丝十字相交后，拧3圈。

2　不断添加烧铁丝，重复上述动作，形成不规则的网状造型，可用来固定花材。

3　选用轻巧的洋甘菊，搭配线条感的素馨花叶。素馨花的花茎柔软，可穿过铁丝网，形成圆弧形。

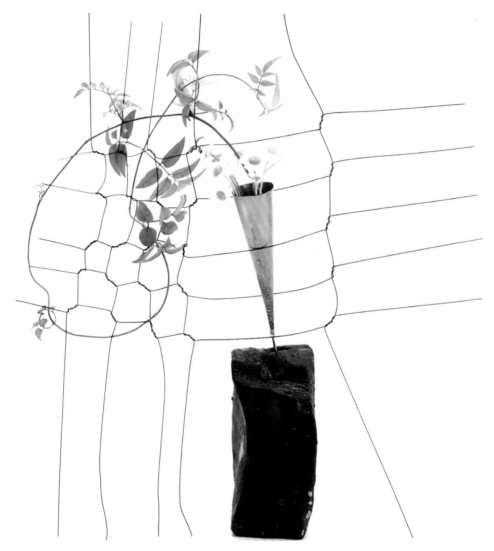

花材 | 洋甘菊，素馨花叶

摄影◎闻人康

厚重的花器和纤细的花材相映成趣，加之呈倒三角的小花桶和铁丝网底部呈现的不稳定性，灵动和俏皮感跃然而出。

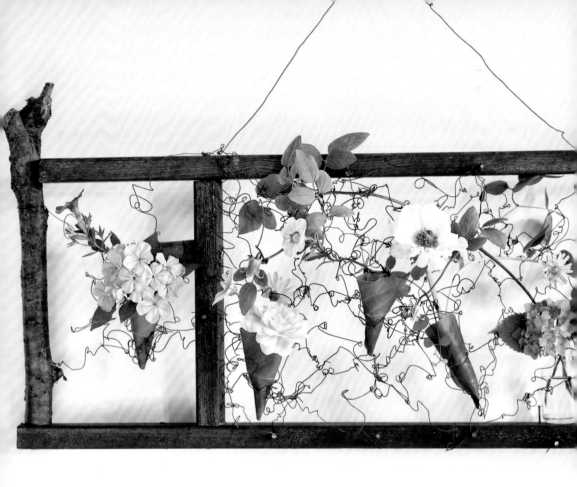

花材｜蓝星花，铁线莲，绣球，玫瑰，虞美人，舞春花

自制木框加上烧铁丝制作出"画框"，插入鲜花后，作品就像一幅立体的画。

烧铁丝可以自由拗出造型。将烧铁丝拗出圆圈，织成网，可以固定花材。

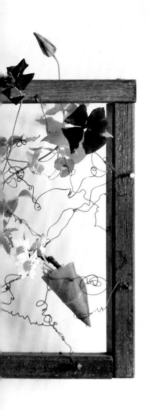

步骤

1　将木条刷上与树枝相近的油漆色，晾干。搭配树枝，用钉子固定成框架。树枝可以使框架更有自然的感觉。

2　在框架后方敲入两个钉子，作为挂钩使用，在镜框前方适当位置多钉几个钉子，固定烧铁丝。在底部木条上用钉子围出一个三角空间，用来固定玻璃瓶。

3　将烧铁丝一头缠绕在钉子上，利用旋转绕圈的手法拧出圆圈，另一头固定在其他钉子上，重复此方法，直至形成一张网。

4　将白玉兰叶卷成漏斗形，中间加入小试管，插入铁丝网中固定。

5　在试管中注水后，插入鲜花。

　　整个作品可以作为墙面装饰，悬挂在墙上，并可以根据不同季节、节气等更换花材，可以是一个四季换新的作品。

烧铁丝和木条组成的画面背景。

树枝与木条颜色相近。

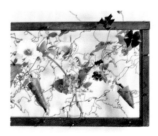

白玉兰叶可以插入铁丝网中。

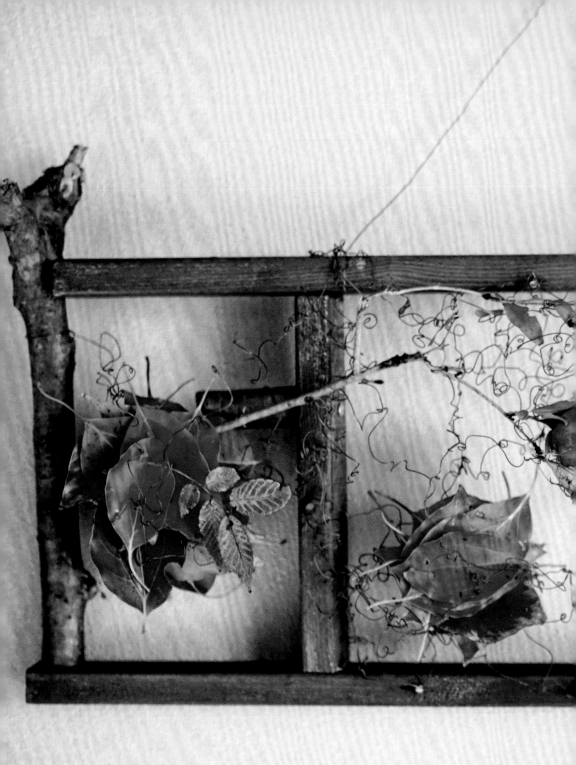

花材 | 香樟落叶，广玉兰落叶，石榴，南天竹，麦冬

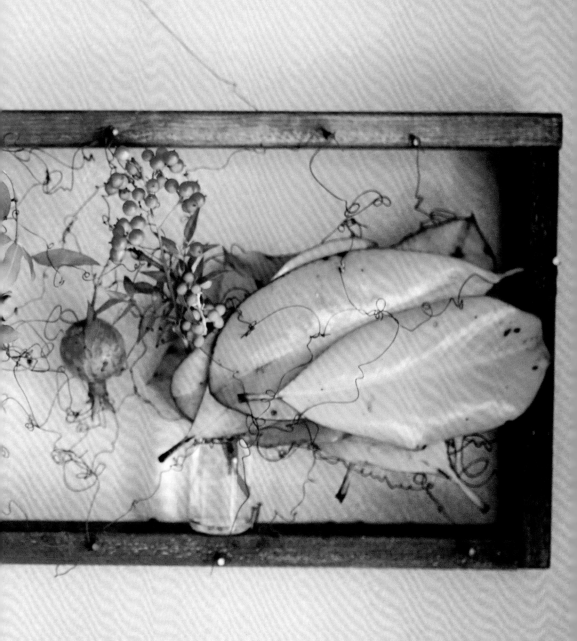

包纸铁丝

包纸铁丝

　　在铁丝外包裹一层纸，就制成了包纸铁丝。纸可以起到防滑的效果，颜色也有很多选择。包纸铁丝易于在手工制作中使用。

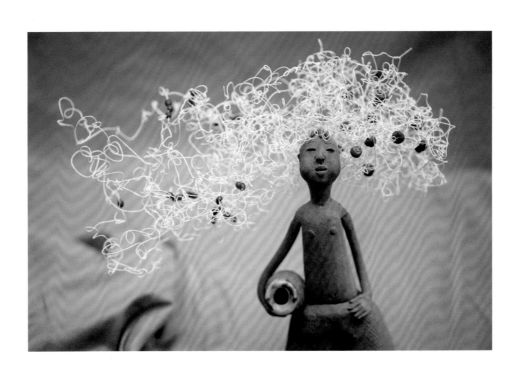

步骤

1. 使用弯曲转圈的技法。将包纸铁丝拿在手中，拿住其中一头旋转，形成圈状，再不断添加铁丝，重复上述动作。

2. 在铁丝的适当位置，可穿入一些红色的果子，如冬青，南天竹等。制作过程中需注意包纸铁丝的整体造型，可有一些疏密变化。

花材 | **冬青，南天竹**

　　这个作品选择了白色的包纸铁丝，给这个陶艺娃娃制作了一个帽子，来衬托他抬头仰望时神态中的期盼、自信和骄傲，以及对外面世界的充满憧憬。选择白色的包纸铁丝，既避免了厚重感，又不失小男孩的阳刚之气。

铁丝

铁丝

　　铁丝可以用来编织作品的外在框架。用铁丝编成球或网，展现曲线的线条美感，会得到让人眼前一亮的效果。

　　大量的铁丝网重叠排列，更能突出铁丝的线条美。每当心情烦躁的时候，编铁丝往往是能让我静下心思、忘却烦恼的最好方法。

　　用一根根铁丝拧、缠、绕，编制出的铁丝球，能够随意调节网格大小和结构，球体也更干练。

　　这个作品意图把郁金香和新西兰叶的曲线呈现出来，为搭配铜制花器，架构材料选择了铁丝编制的球。植物缠绕在铁丝球体上，较之植物本身的曲线更为优美。

步骤

1　将铁丝通过拧、缠绕的手法，不断重复，形成球体结构。

2　铁丝球之间用胶绳连接，整理后用竹子夹住，固定在器皿上。

3　选择枝条本身有一定柔韧性的郁金香和新西兰叶，呈现曲线效果。

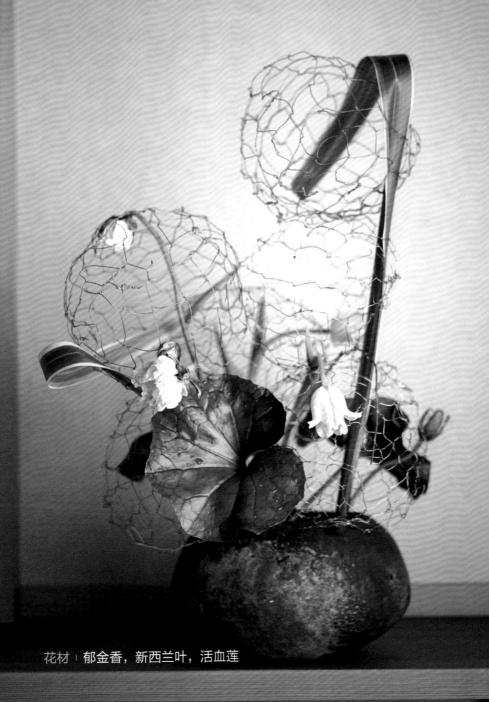

花材｜郁金香，新西兰叶，活血莲

步骤

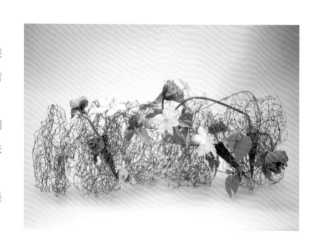

1 将铁丝通过相交，拧，添加接续的手法，不断重复，编出若干铁网。

2 将编好的铁丝网排列，加入倒圆锥形的铁质小花器，利用铁丝的网状结构固定花器。

3 搭配花茎柔软的铁线莲和虞美人，突出曲线的线条。

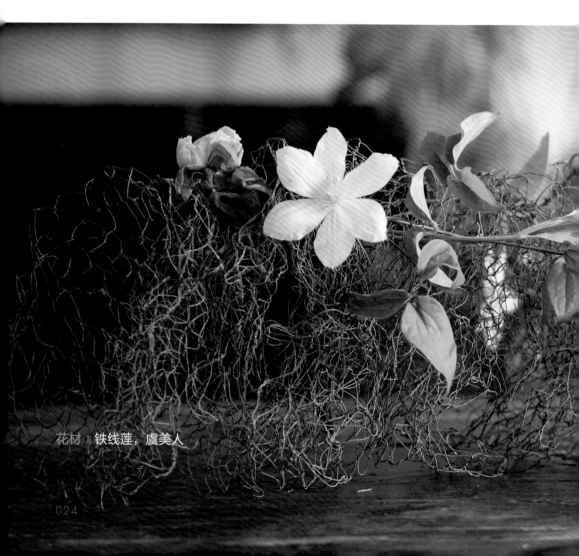

花材 | 铁线莲，虞美人

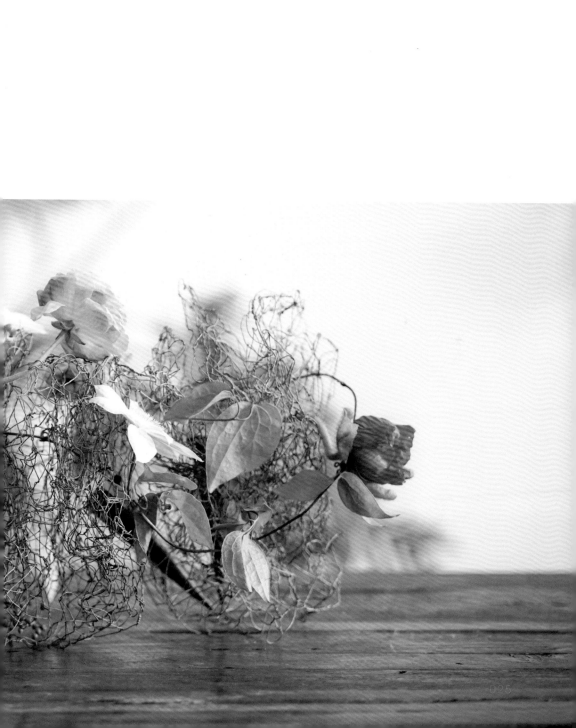

铝丝

铝丝相对于铁丝来说，更柔软、轻巧，更易于造型，同时颜色也更为光亮，在设计中常用来做架构。但是，通过一些手法加工后，铝丝也可以成为设计的一部分，完全呈现出来。

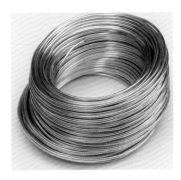

铝丝

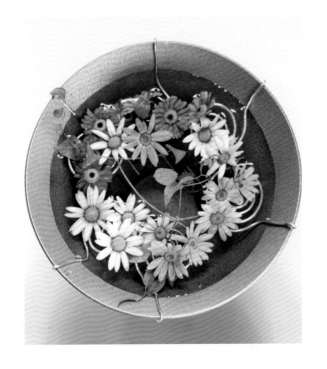

步骤

1. 将铝丝一头用镊子夹住，绕成平面螺旋形，注意每圈之间需要留有合适的缝隙固定花材。另一头也用同样方法绕成小螺旋。

2. 将大螺旋平铺在水面上，铝丝中间部分弯折，夹住器皿口，小螺旋留在器皿外侧。

3. 六条铝丝都用同样手法制作，直到大螺旋可以在水面上围成一圈。

4. 在大螺旋上插入鲜花并固定。

铝丝的银色和花器的银色很协调，而银色往往给人清凉的感觉，正适合初夏季节。铝丝在水面上形成的架构，让花朵可以浮在水面上，而同时铝丝缠绕的螺旋形也是设计的一部分，显得俏皮可爱。

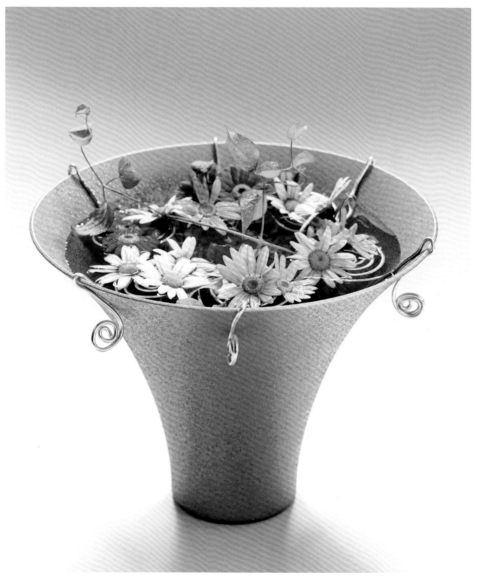

花材｜**玛格丽特，铁线莲**

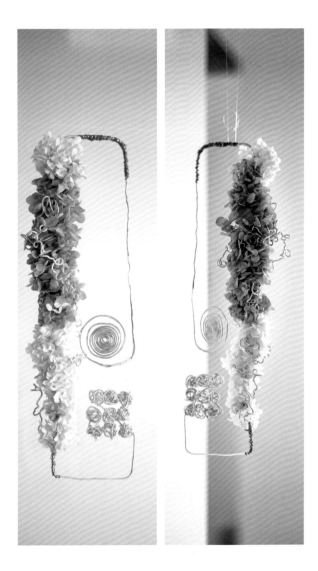

1 将铝丝通过砸、弯曲、缠绕、扭曲、编织等手法进行加工，呈现出不同的形状。

2 将绣球永生花用铁丝盘绕在铝丝上，制作成悬挂造型。

整个设计以铝丝为主要元素，通过不同手法呈现出了铝丝的特点和不同变化。使用干花，保证了作品的轻巧，可作为悬挂装饰，随风摇摆，可360°旋转。

铜丝

铜丝

铜丝包括黄铜丝、紫铜丝等。相较于铁丝、铝丝等金属丝，铜丝色彩独特，给人古朴而高贵的感觉。

在维多利亚时期，欧洲的上流阶层的女性流行随身携带用香草植物制作的手捧。而为了给手捧保水，最终诞生了一种用金属（金、银为主）制作的手捧托，设计精巧，用料考究，镶嵌有各种宝石，贝壳，陶片，马赛克等。手捧托上会有一根针和一个环。针用来穿过花束，将花束固定在手捧托上，而环则方便在舞会时将手指勾在环上。

我曾有幸目睹了这种手捧托的精巧，心向往之，便用铜管和铜丝制作了右图这个作品。

维多利亚时期的手捧托。

日式花道中用来固定花材的铜管。

在铜管外缠上铜丝和铝丝。

| 步骤

1 在一根铜管上方开几个针眼大小的孔，将铜丝穿过针眼固定后缠绕在铜管上，铜丝可选择不同粗细的，以形成变化，也可夹杂一些铁丝。

2 铜管下方的枝干也同样缠上铜丝，卷曲成环状。

3 在铜管上方的孔中再穿入铝丝，编成喇叭状，用以支撑手捧，并预留一根铝丝，用以穿过手捧固定。

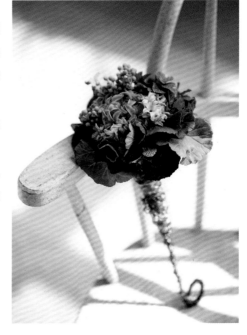

花材 | 风信子，薄荷，天竺葵，银河叶

铅皮

铅皮

铅属于重金属，自体很重，却具有很好的柔韧性，可随意造型。铅是有毒物质，请戴手套接触。

利用铅皮给人冰冷感觉的特点，选择视觉上能起到降温效果的浅蓝色飞燕，夏日午后睹之，暑气全消。

步骤

1 将铅皮用锤子敲出凹凸感，形成自然起皱的效果，卷出需要的造型。

2 在卷筒造型中间加入盛水的器皿，插入鲜花。

3 加入干草，增加线条曲线。

花材 | 飞燕（浅蓝色），干草

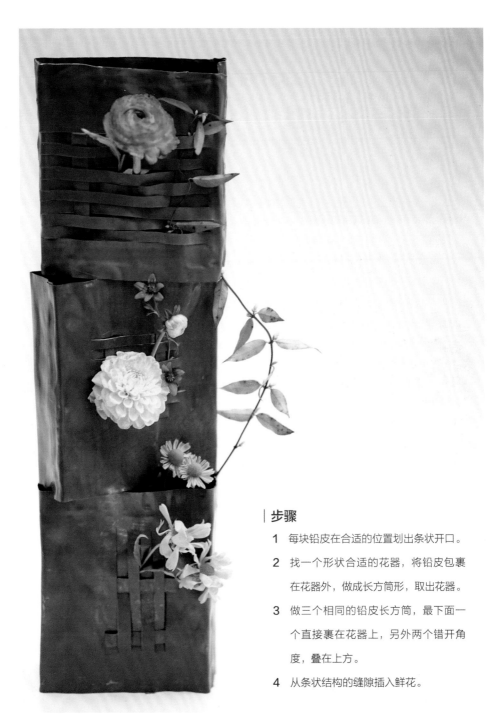

步骤

1　每块铅皮在合适的位置划出条状开口。

2　找一个形状合适的花器，将铅皮包裹在花器外，做成长方筒形，取出花器。

3　做三个相同的铅皮长方筒，最下面一个直接裹在花器上，另外两个错开角度，叠在上方。

4　从条状结构的缝隙插入鲜花。

花材｜油画菊，大丽菊，洋牡丹，法国香水

铅皮坚挺但却有很好的柔韧性，可以利用这个特点，做一个特殊的花屏风。

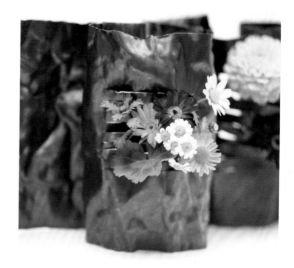

| 步骤

1 将铅皮在适当位置用美工刀划出条状开口，隔一段距离，再同样划出几道开口。开口可横向或竖向，数量根据屏风长度确定。条状的结构方便通过铅皮的凹凸变化来固定花材。

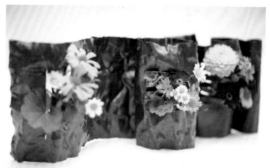

2 将铅皮用锤子敲打出褶皱效果，如时间允许，可放置一段时间，铅皮会自然氧化，褶皱感会更明显、自然。

3 将铅皮拗成屏风造型，屏风不可太平，适当弯曲，更好固定。

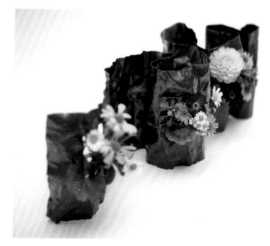

4 在屏风后插花位置放置小花器，加水，将花材从开口处插入花器。

花材 | 油画菊，玛格丽特，大丽菊，天竺葵

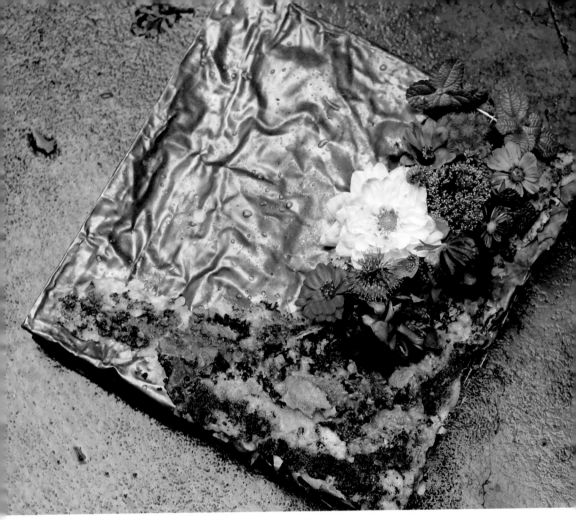

花材 | 大丽菊，格桑花，花毛茛，洋桔梗，薄荷

　　铅皮加上蜡、泥土和鲜花以后，融入了柔美、亲近、热情的元素，不再生硬刻板，不再冰冷无情。这是柔和与生硬，鲜艳与暗沉，冰冷与热情的碰撞。

| 步骤

1　先用铁丝编织成网，可起到鲜花保湿的作用。

2　将铅皮包裹在铁丝网的框架上。为了增加秋天的季节效果，加入了几片梧桐落叶。

3　将蜡烛与泥土加热后，适当冷却，浇在铅皮的一角。

4　在铅皮上挖出一个开口，插入鲜花。

〔木材〕

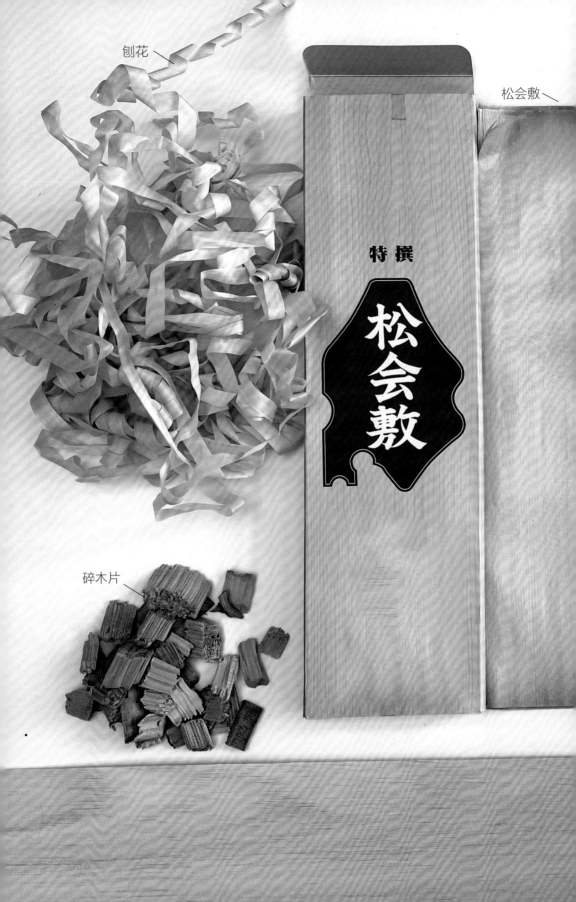

刨花

松会敷

特撰

松会敷

碎木片

036

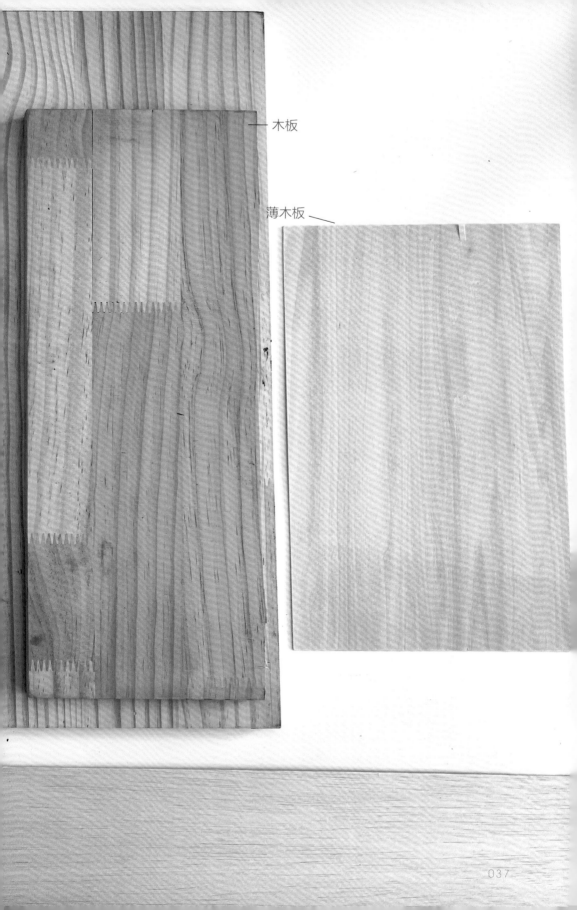

木板

薄木板

涂色木材

将木材涂上颜料，可以用颜色强调作品的气质。

让鲜花"浮"在空中，形成一个空中花园。

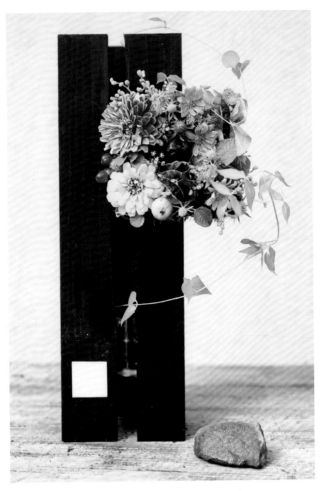

花材 | 百日菊，紫荆，铁线莲，玛格丽特

步骤

1 准备两块同样尺寸的木片，涂黑。

2 将其中一块木片顺着纹路从中间劈开，使其自然裂成两片，用木工胶将三块木片粘贴成如图框架。中间预先固定搁板，用于放置花器。

3 使用铁丝网包裹水苔藓，用铝丝横穿过水苔藓，固定在木板上。

4 将玻璃花器放在搁板上，插入鲜花。

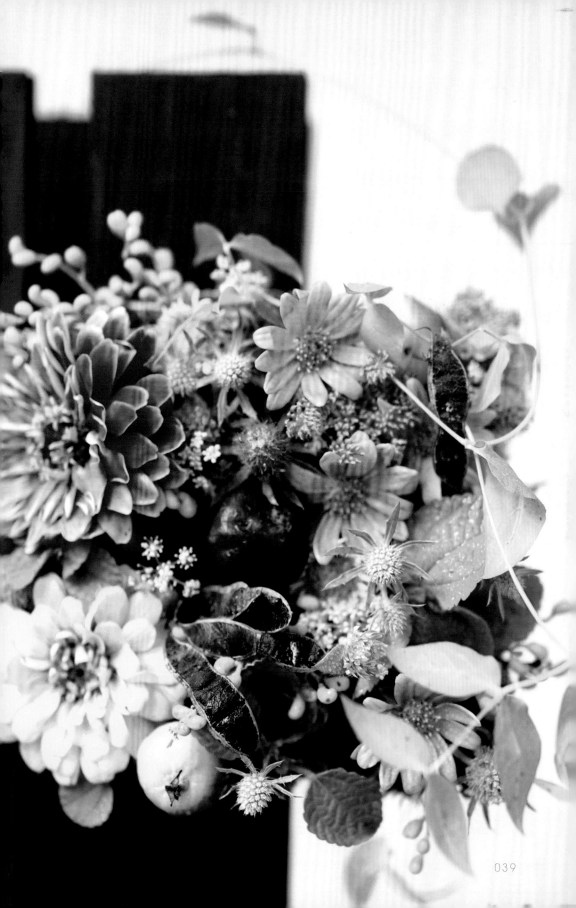

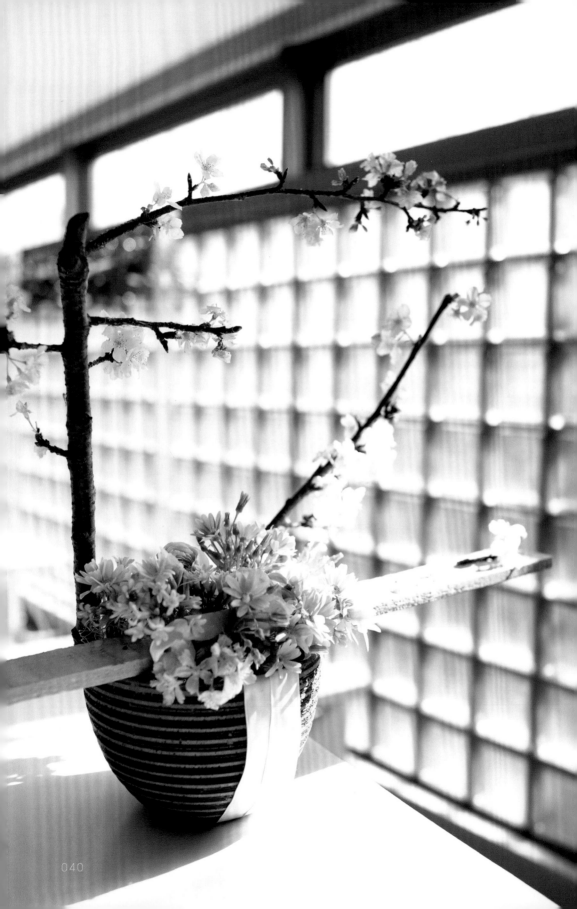

樱花的季节短暂却让人留恋，我想将这个粉色的季节留住。不同材质，不同质感的粉色，将属于这个春天的粉色发挥到极致。

步骤

1. 花器中用枝条做花配结构固定，将樱花枝根部剪开，夹住器皿固定。

2. 将同为粉色的花材插入做好的架构中固定。

3. 将木条也刷成粉色，强调整个作品的色彩。在器皿上再系一根粉色丝带，固定木条。

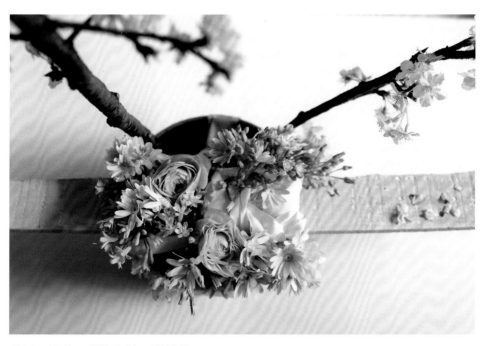

花材 ｜ 樱花，玛格丽特，洋牡丹

碎木片

　　每块碎木片都有着不同的纹理形状，可以通过排列组合，把它们的美集中呈现出来。

花材｜大丽菊，蝴蝶洋牡丹

步骤

1 将木片切割后，用木工胶组合成椅子形状。

2 另外使用两块薄木片铺底，将碎木片粘在木片
 上，粘好后分别固定在"椅子"前后。

3 在"椅子"中间放置一个小花器，插花。

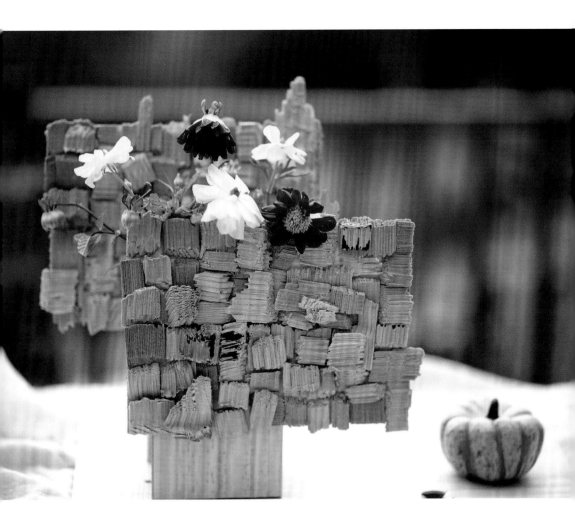

同样的碎木片组合，加上色彩后又会
呈现出不同的效果，可以做成墙面装饰。

用碎木片贴在木板上，涂色。

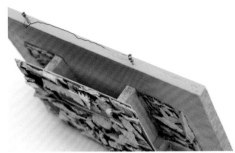

可以放置花器的空间。

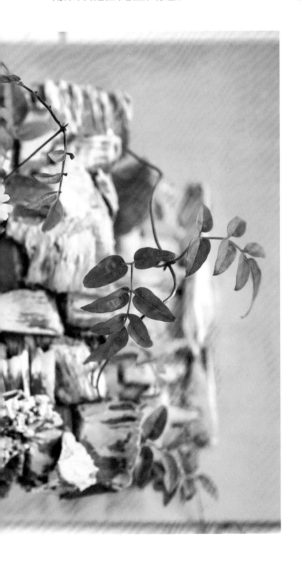

步骤

1. 在背景木板上用三个木条围出一个可以放小玻璃花器的空间，用木工胶固定。

2. 将碎木片用木工胶粘在一块薄木片上，薄木板另一面再固定在放花器用的木条上。

3. 为了增加空间层次感，可在背景木板上也适当粘贴一些碎木片。

4. 涂上喜欢的颜色。

5. 待颜料干燥后，在凹槽中放入玻璃小花器，加水，插花。

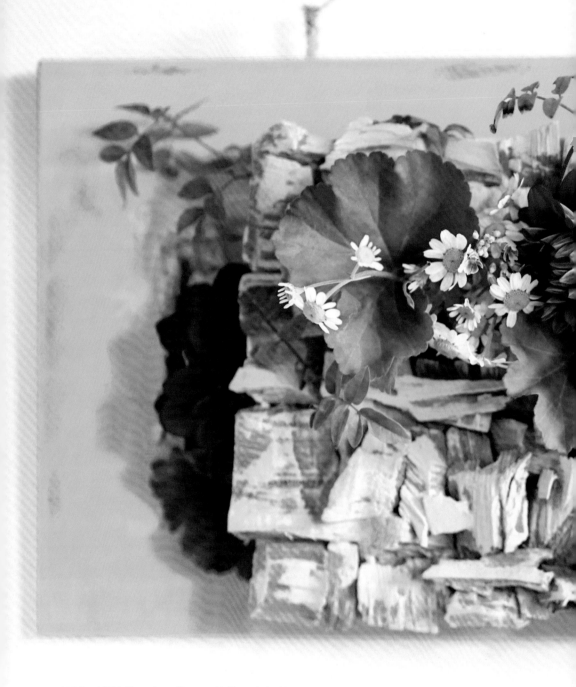

花材 | 洋甘菊，大丽菊，天竺葵，素馨花

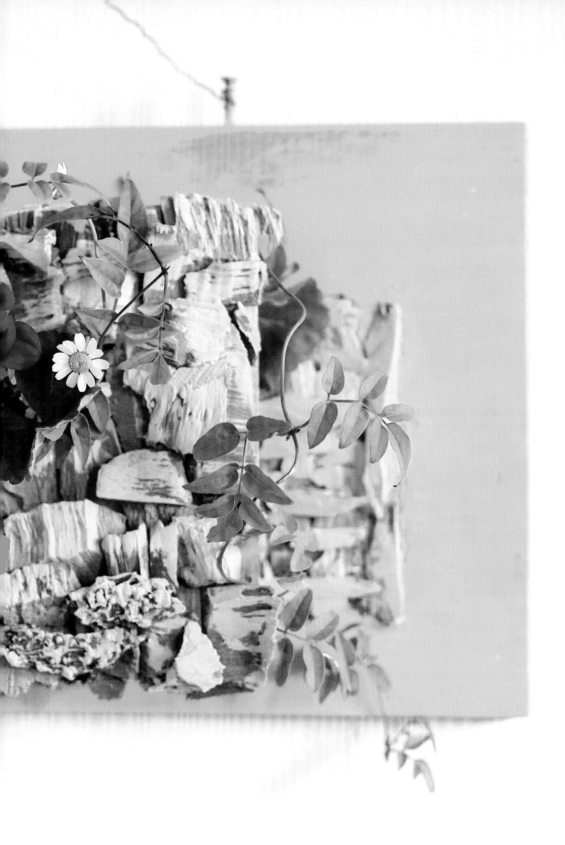

松会敷

　　松会敷由松木加工而成，非常薄，有着木制品的温暖、柔软和香味，同时具备很好的通气性和吸收性。在日本，松会敷是用来垫在生鱼片或牛肉下保鲜的，效果要比保鲜膜好。我很喜欢松会敷的轻、薄、温润和通透，以及淡淡的木香味。将它做成串烧，应该也很美味吧。

| 步骤

1　将松木敷裁剪成适当宽度，折叠后用竹枝穿过，连接成串。

2　用打火机或点燃的蜡烛对松会敷略加熏烤，烤出焦炭感。注意火候，不要点燃。

3　用鱼丝线悬挂玻璃瓶，固定在竹枝上，插入鲜花。

4　作品可用鱼丝线悬挂起来，或用作墙面装饰。

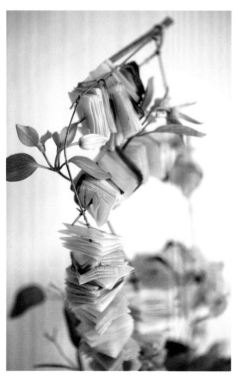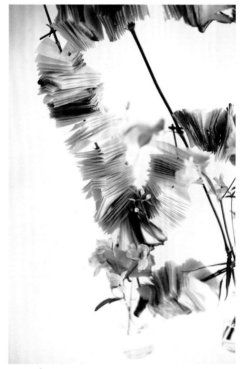

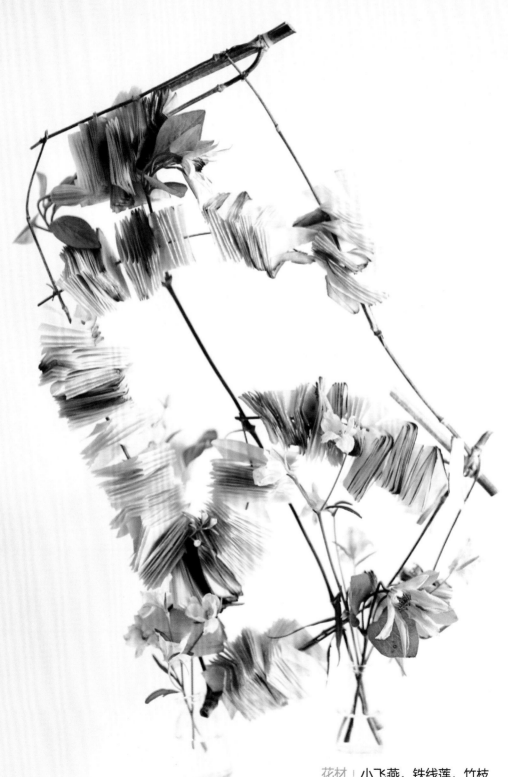

花材 | 小飞燕，铁线莲，竹枝

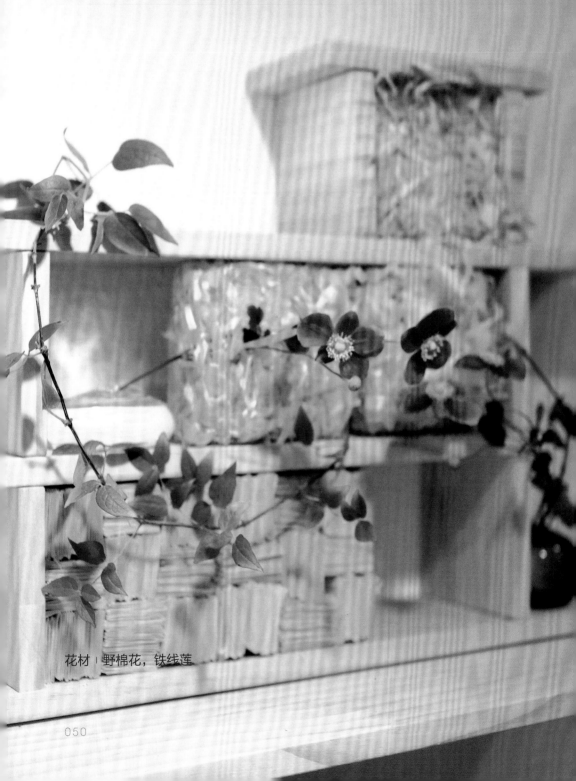

刨花

花材 | 野棉花，铁线莲

小时候喜欢看木匠刨木材，刨下来的木刨花薄薄的，卷卷的，我觉得特别可爱。

刨花、松会敷与木板有着相同的色彩和材质，却有着不同的面和线条，呈现出曲线与直线，粗与细的变化。

这个作品可穿越四季，通过更换花材，在不同季节呈现不同的效果。可以放在桌上装饰，也可挂在墙面上做墙面设计。

步骤

1　先将木板组装成上、中、下三层的框架结构，根据框架尺寸准备用作模具的方形盒子。

2　将刨花相互穿插、打结，连接成适当大小后放入方形盒子，直至塞满。为方便固定刨花，可在盒子中加入少许预先加热的蜡。

3　同样，将松会敷裁剪后折叠，横竖排列，放入有蜡的小盒子，固定成方块状。

4　取出松会敷，放入木板的框架，留出适当空间。

5　在留出的空间里加入玻璃花器，插花。

巴沙木

巴沙木是最轻的木材，常被用来制作飞机模型、船模等。

去日本旅行时，旅馆屋檐上挂着的冰柱让我看得出了神，印象很深刻。上海很少下雪，所以也很少看到冰柱。取象比类，在寒冷的冬天，用巴沙木做出温暖的冰柱。整个作品轻盈，灵动，温馨，在冬天里注入一股暖流。

| 步骤

1 将木块加工成弧线形，维持整个作品的轻巧性，中间镂空，方便加水插花。

2 将巴沙木劈成长短不一的条，粘贴在弧形木块上，彼此高低错开，注意保持作品站立的稳定性。

3 在木块镂空处加水，插花。

花材 | 铁线莲，洋甘菊，蝴蝶洋牡丹

〔纸〕

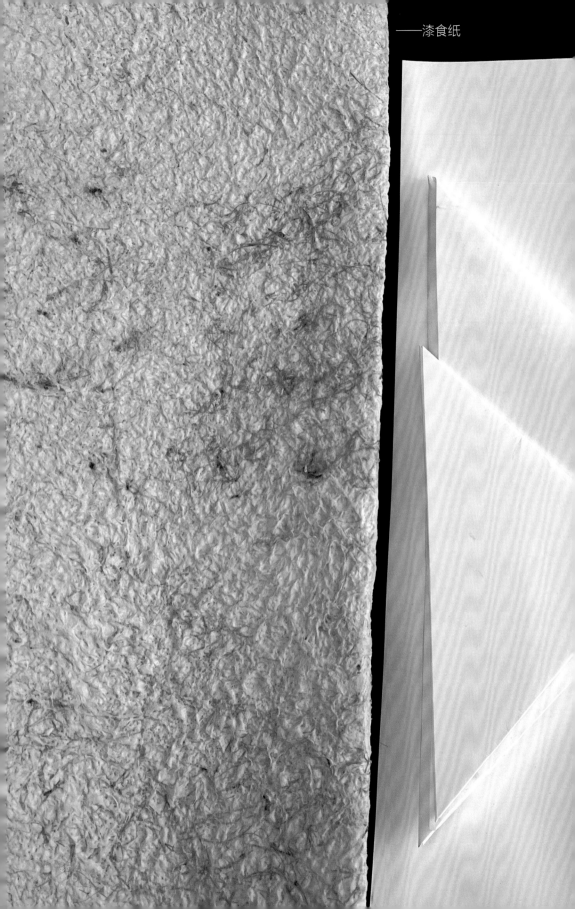

——漆食纸

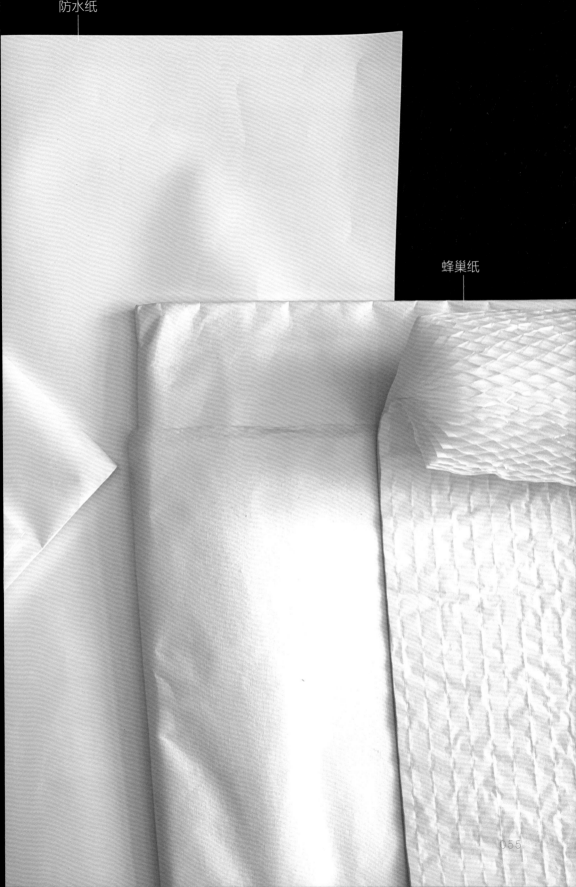

防水纸

蜂巢纸

印刷品

　　挂历、杂志和海报等印刷品上丰富的色彩图案是鲜花所没有的，但是鲜花的立体质感和自然色彩，也是杂志等印刷品呈现不出来的。

| 步骤

1　选取旧杂志和海报中同一色系的图案和文字，剪取下来，贴在瓦楞纸上。

2　用小块瓦楞纸在背景上做出不同的凸起造型，中间留出插花的空隙。在瓦楞纸表面贴上剪下来的图案。

3　将鲜花穿过空隙，插入玻璃花器中。

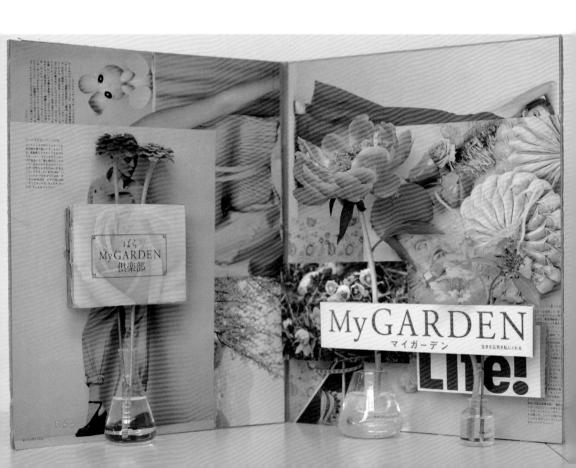

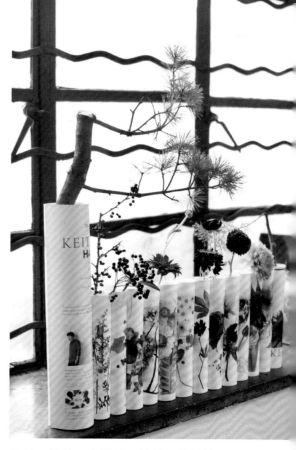

挂历上的大图也能够以花艺作品呈现。用旧历过新年，花的色系搭配挂历中的红色主色调，整体形成挂历的延伸。

我的老师，日本著名花艺大师川崎景太设计了一款挂历，在教室里陪伴了我们整整一年。因为很喜欢每一页的设计，所以一页都没舍得扔。新年时，我把挂历纸集中起来，做成了这个作品放在教室里，大家一起来回顾过去一年的美好时光。

花材 | 松枝，大丽花，沙棘，扶郎等

| 步骤

1　将挂历逐张卷成筒状，用双面胶固定。

2　将挂历卷筒排列在桌上，筒中放入玻璃试管。为了防止卷筒歪倒，可在试管中加入一些石子。

3　在试管中插入花材。

←花材 | 扶郎，郁金香，驱蚊草

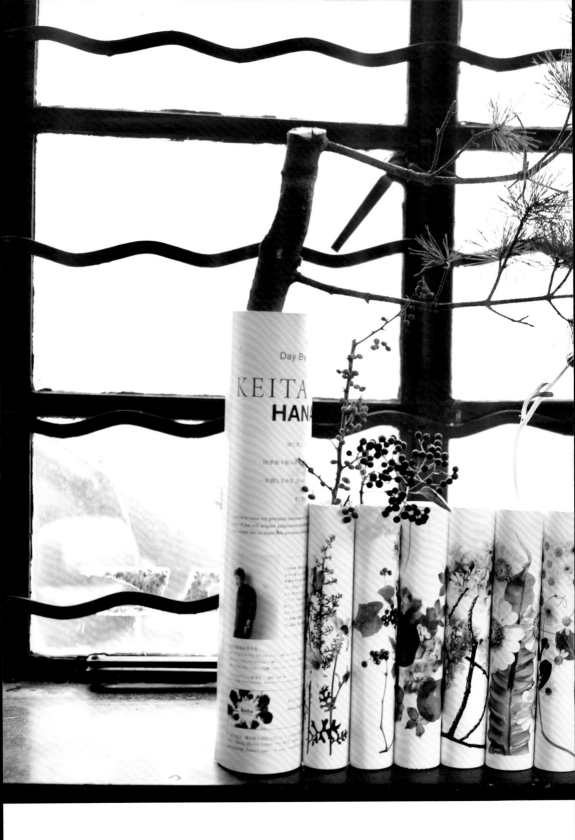

硬纸包装

　　包装用的纸盒、纸袋、纸筒等，都可以用于花艺创作，纸的材质对于植物来说也利于通气和透水。纸盒可以成为特制的花器，瓦楞纸盒还可以拆开来，突出呈现其凹凸的质感，牛皮纸袋的质朴与鲜花的活泼形成强烈反差，也可以成为设计的一部分。

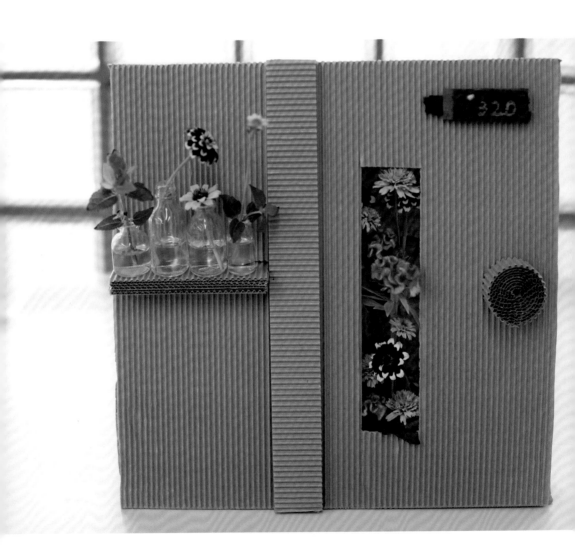

瓦楞纸正反面的纹路及其切面的纹路，都可以作为设计呈现出来。在环保概念被重视后，瓦楞纸在设计中也被重新利用起来。

在日本的一些街道上，几乎每家每户都会用鲜花来装饰门口，随处可见寻常人家门口的一些小心思和小设计，温馨而精巧。这个作品用瓦楞纸来再现这些温馨的门口设计。

| 步骤

1 将瓦楞纸裁切，组合。将"门口"的部分做成双层空心的状态，方便加入花器插花。

2 "门口"的左侧做成置物架的形状，放上玻璃小瓶。

3 盘起瓦楞纸条，做成"门把手"。粘上树皮，写上门牌号。

4 用当季的小花点缀。

←花材 **用当季的小花点缀装饰**

情人节礼物的诚意不在于玫瑰数量的多少，而在于送礼者的心意多少。亲手制作的礼物才更能打动人心。将纸盒刷成红色，突出了整个作品的色系特点，增强了红色的视觉效果。

| 步骤

1　将窄长的空纸盒中间挖出开口，涂刷成红颜色。

2　在纸盒中放入玻璃纸并用双面胶粘贴固定，起到防水作用。

3　将花泥切成适当厚度，浸湿后用玻璃纸包裹，放入盒中。

4　用枝条和叶子分割出区块，在不同区块放入不同的花材。

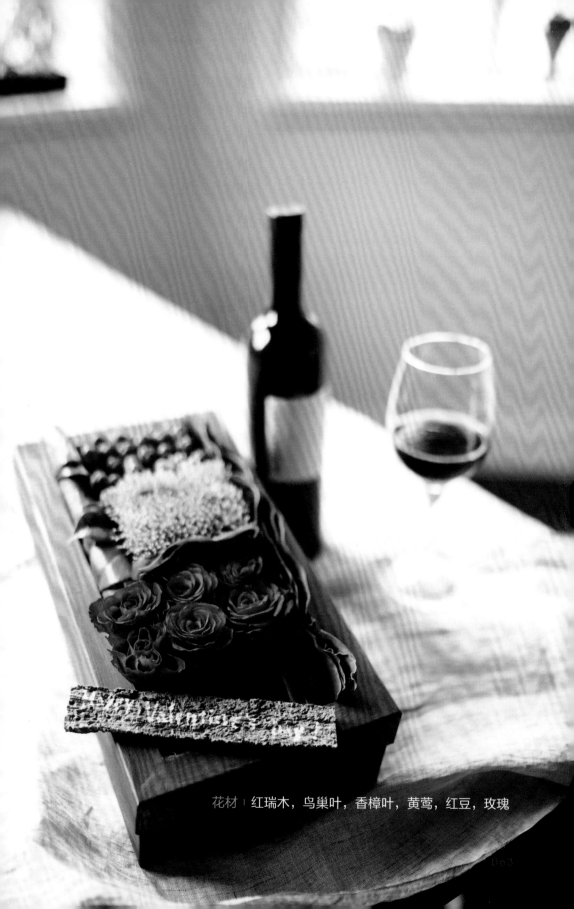

花材 | 红瑞木，鸟巢叶，香樟叶，黄莺，红豆，玫瑰

外带的牛皮纸饮料盒，可以一路提着带走。如果有芬芳的鲜花和饮料放在一起，提在手里，走在街上，会不会更开心呢？

夏天，戴上草帽，穿上棉麻裙，提上散发着香气的饮料盒，出门逛街去。

牛皮纸袋

铁丝纸

步骤

1　为了保持平衡，在纸袋的一边放饮料，另一边放一个加了水的容器。

2　扎一个小的香草手捧，放入容器中。

3　用叶兰叶在饮料盒外包裹装饰，再用铁丝纸固定。

4　另外将一片叶兰叶的叶柄弯曲后，用铁丝纸固定在提手上。

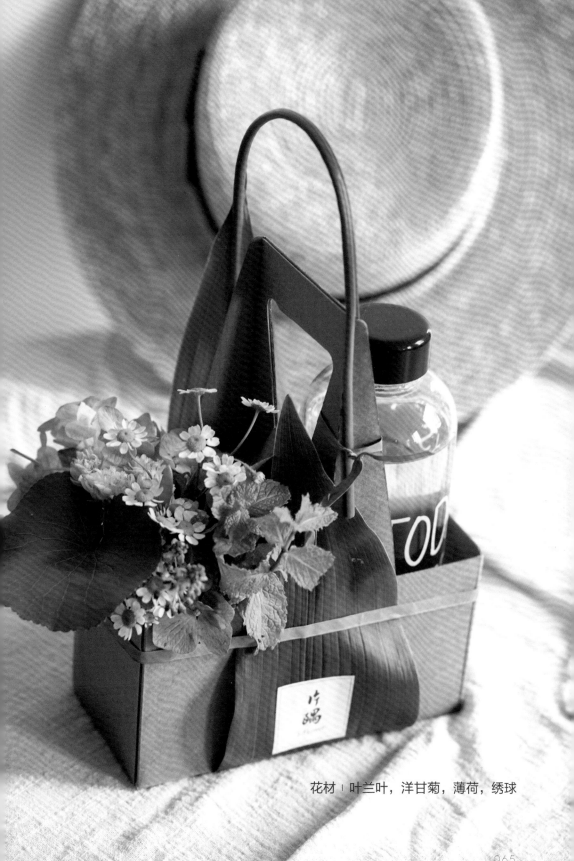

花材丨叶兰叶，洋甘菊，薄荷，绣球

字画纸筒的长条造型，让它可以被分割成多个小空间，给多肉植物做一个舒适又特别的家。

步骤

1 将字画纸筒刷成喜欢的色彩。

2 将字画纸筒割开4个"窗口"，切割下来的部分用木工胶固定在"窗口"中，做成隔层。

3 在纸筒顶部开两个口，穿入铁丝，做成挂钩。

4 利用水苔藓将多肉植物制作成苔藓球，放入隔层。

5 找一块树皮，写上自己的心情，点缀装饰作品。

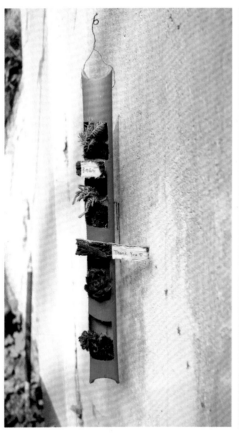
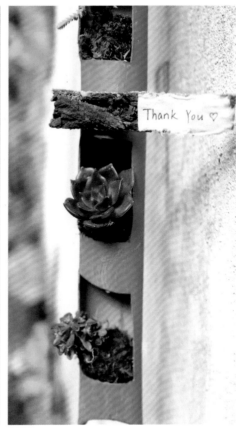

卫生纸卷

　　卷筒卫生纸也可以呈现得不落俗套。由于卫生纸色白柔软的特点会让人联想到奶油蛋糕，因此花器也选择了匹配奶油蛋糕的玻璃餐盘和酒杯。远远看去，就像一盘刚从冰箱取出的奶油蛋糕，鲜美可口。

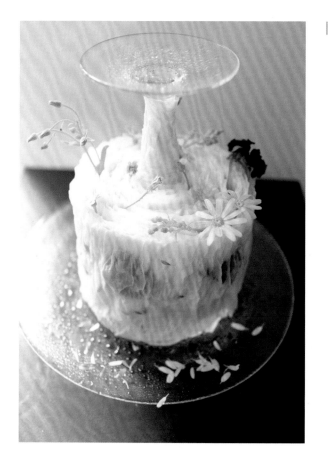

▎步骤

1. 将玻璃酒杯倒置在玻璃餐盘上，再将卫生纸一层层盘在酒杯上，每盘一层，都要喷水。

2. 盘绕至接近最外围时，开始在每一层加入鲜花，贴在卷筒纸上。

3. 继续盘上卫生纸，遮盖鲜花。

4. 最后在上方插入鲜花装饰。

蜂巢纸

　　蜂巢纸是根据蜂巢的结构制作的，有一定的抗压性，可用来做包装材料。当蜂巢纸缓缓打开，里面的蜂巢结构慢慢展开时，我被它的美深深吸引，像看到了孔雀开屏一样兴奋。

| 步骤

1　将一张蜂巢纸裁剪成四五份，用双面胶粘成一长条。粘贴时不用全部整面对齐，有些只粘左边一半，有些只粘右边一半，这样作品展开后不会是一条直线，而是有造型变化。

2　将粘好的蜂巢纸用鱼丝线悬挂固定在枝条上。

3　选一个造型合适的白色花器，将花材穿过蜂巢纸的孔，花茎插入花器中。

4　若花茎长度不够，可在适当位置，用鱼丝线固定几个小玻璃管，用来插花注水。

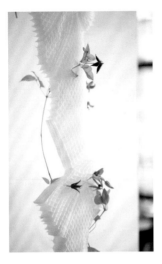 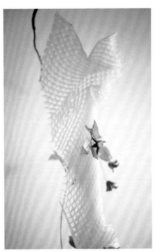 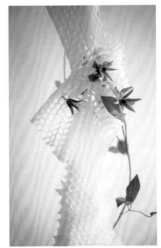

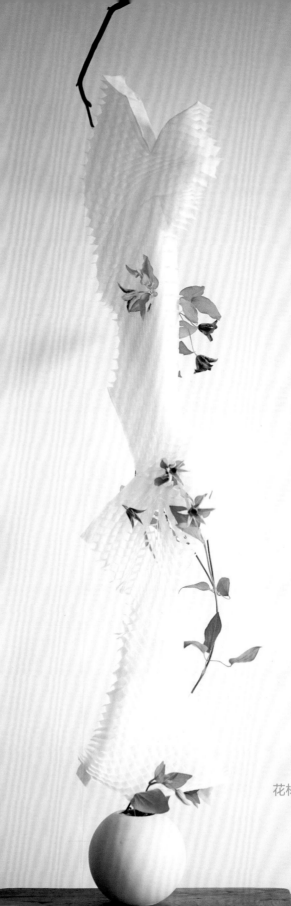

花材 | 铁线莲

防水纸

 防水纸比一般纸张坚挺，硬质，可以尝试利用这一特点体现纸张的立体美，也可以利用其防水特性，做成花器。

| 步骤

1 把防水纸裁剪成条，不断打结，穿插，重复，直至形成想要的立体造型。

2 将广玉兰叶子裁剪成条，穿插入纸张的缝隙中。

3 用铝丝穿过整个造型，穿过预先打孔的木块，在木块底座做一个钩，固定。铝丝顶部缠绕出环状造型，呼应整个作品。

4 在防水纸造型中置入玻璃管，插花。

5 将修剪剩余的广玉兰叶子立在木块上点缀。

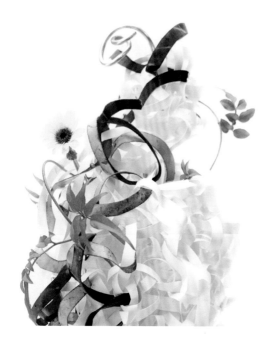

 防水纸的坚挺能很好地呈现立体造型的紧张感。穿插其中的广玉兰叶能更好地突出整体的造型。

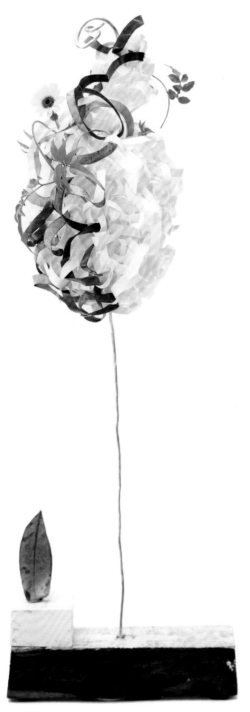

花材丨**素馨花，玛格丽特，广玉兰叶**

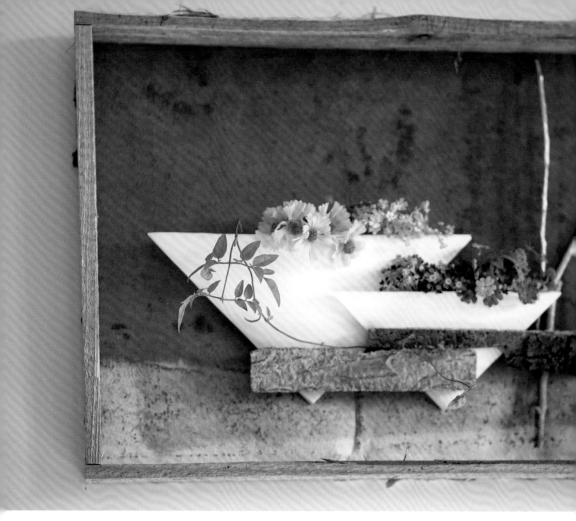

花材｜油画菊，美女樱

　　快递包装用的木条虽然粗糙，却显得特别自然，可以制作成画框，做成自然风格的墙面设计。

　　防水纸折出的两个三角形花器就像行驶在绿色湖面上的两艘小船。

步骤

1　用木条制作成画框，使用涂色后的和纸作为底板固定在框架上。

2　将防水纸折叠成可以盛水的两个三角形花器，一大一小，固定在底板上，加上树皮点缀。

3　在"小船"中加水，插入鲜花。

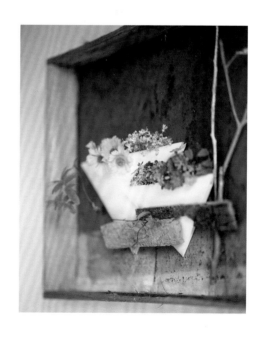

漆食纸

真美花艺学校特制的漆食纸，是模仿稻草泥墙的质感制作的和纸。纸张有一定的厚度，纸面上掺有稻草，正面有凹凸质感，反面则略平。其缺点是遇水易碎。

遗憾的是，2021年，这款漆食纸停产了。家里仅剩了几张漆食纸，我想要把它的肌理和质感原汁原味地保留，并用花艺呈现出来。

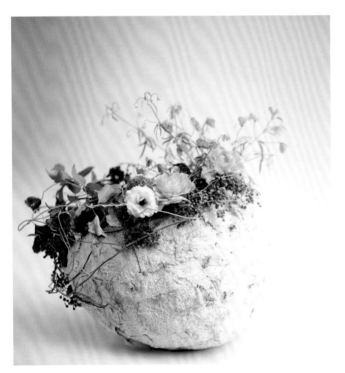

花材 | 小飞燕，洋牡丹，松虫草，铁线莲，鸡屎藤，落叶

步骤

1 用铁丝通过拧、缠的手法编制成上方开口的中空球体。

2 将漆食纸粘贴在铁丝网的内外侧，覆盖铁丝网，留出上方的一部分，方便固定花材。

3 在内层做防水处理，外层漆食纸保留原本风味。

4 插入鲜花。

我们一直提倡花艺在生活中的实际运用，也经常会用这个理念来制作礼品。这个漆食纸礼物包装也是学校的经典设计。它卷起来是一个花束，可以作为礼物送人，收到的人把它打开后，可以展开在桌面上，兼具实用性和装饰性。

黄色的漆食纸色彩鲜亮，会令整个空间显得更加明亮，有精气神。也可适当加入黄色花材呼应。

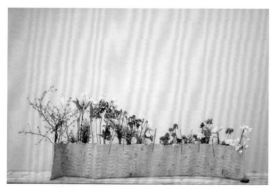

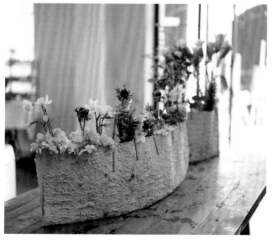

步骤

1 将整张漆食纸对折成长条，中间粘贴一层防水材料（如防水纸，保鲜膜，玻璃纸等）。

2 制作数个小花束，每个需控制大小，注意完成后的高低层次变化。

3 小花束分别做保水处理后，装入花茎袋（可用小塑料袋代替），用胶绳扎紧封口，防止水渗出。

4 在对折后的漆食纸上方每隔开一段距离夹一个竹签，尽量多一些，方便固定花束。将花束放入竹签之间的漆食纸夹层中固定。

5 做好的长条的漆食纸花束组合卷起来，变成一个大花束。在中间适当位置用几个竹签夹住固定。

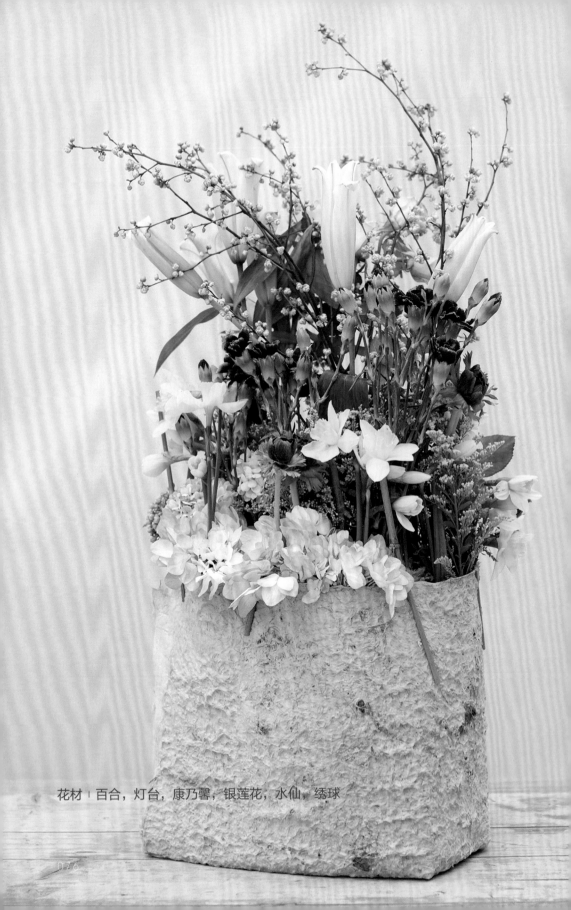

花材 | 百合，灯台，康乃馨，银莲花，水仙，绣球

〔织物〕

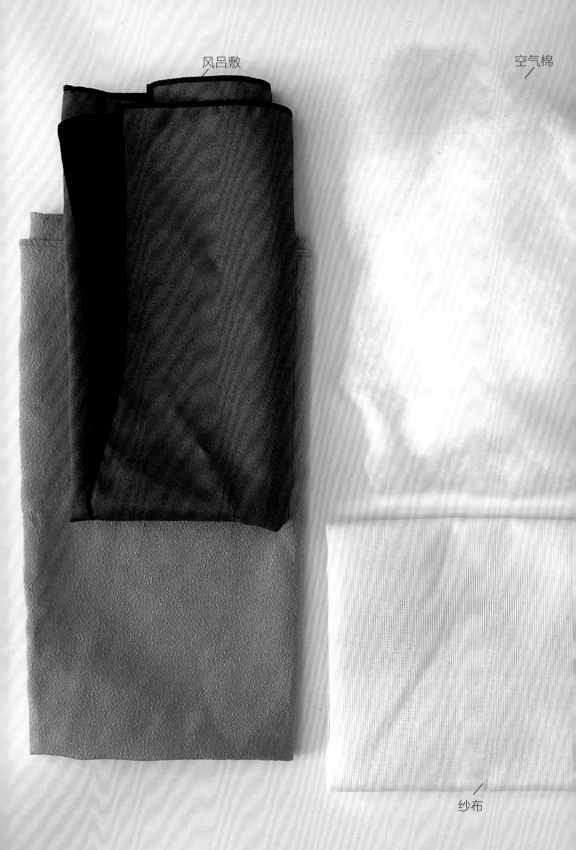

风吕敷

空气棉

纱布

空气棉

毛毡

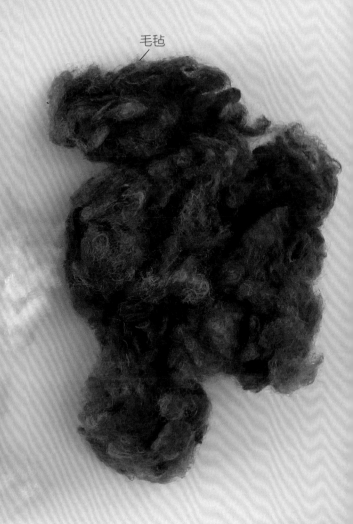

毛线

毛线

纱布

纱布纯白，柔和，其透光性可以让作品形成朦胧的效果。有时，鲜花躲躲藏藏，半露半遮，更能吸引人，会让人更想去观察它，也更想去接近它。

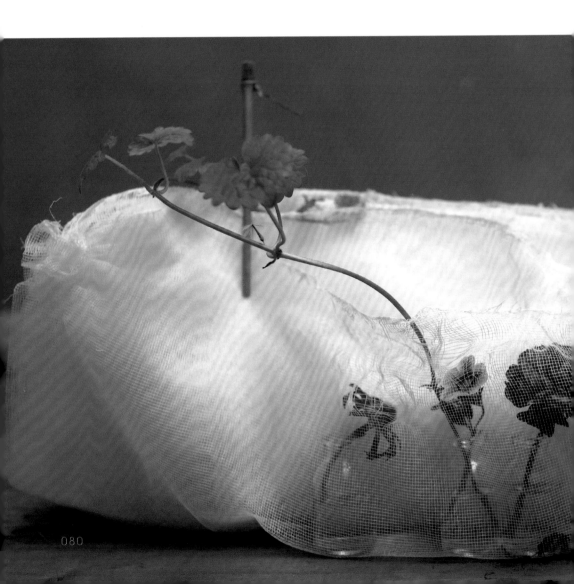

步骤

1 将整块纱布层层折叠，用竹枝固定。

2 在纱布夹层中错落地放入玻璃花器，呈现立体效果。

3 在纱布的两个顶角抽拉纱布丝，形成褶皱。抽取出的纱布丝
 缠绕固定。也可故意留出一些抽拉后的丝线，形成变化。

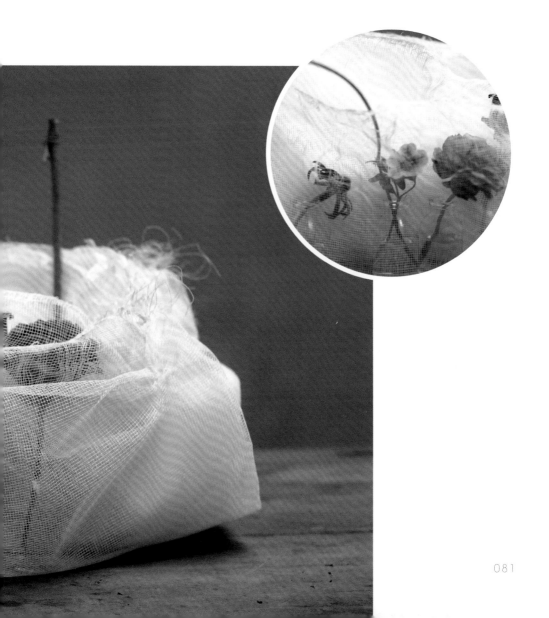

空气棉

空气棉是用作保暖夹层的，但它本身的柔和，细腻，软糯和温暖的感觉，与鲜花组合，也是相得益彰。

这个花束作品送给刚刚诞下宝宝的产妇，庆贺新生。整个作品代表了温暖与喜悦，清新与鲜嫩。

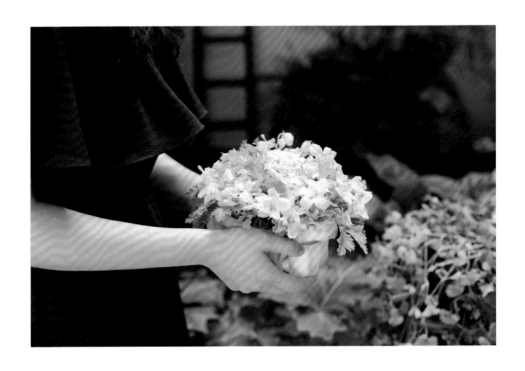

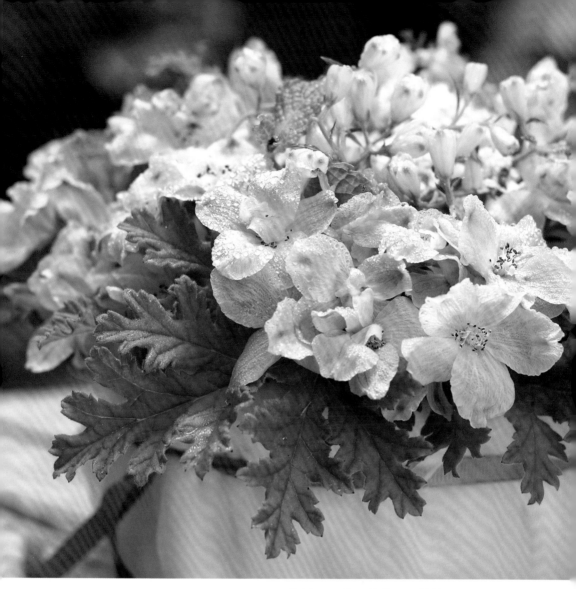

花材｜飞燕，薄荷，驱蚊草

| 步骤

1 花泥浸水后放入一次性纸碗，插入鲜花。

2 将空气棉裁剪成适当尺寸，包裹在纸碗外。

3 在外围包裹一层柯根纱，系上丝带装饰。

自从学了花艺之后，每到圣诞季，都会变着花样做一些不一样的袜子，也许哪一天真的能吸引圣诞老人的注意呢。

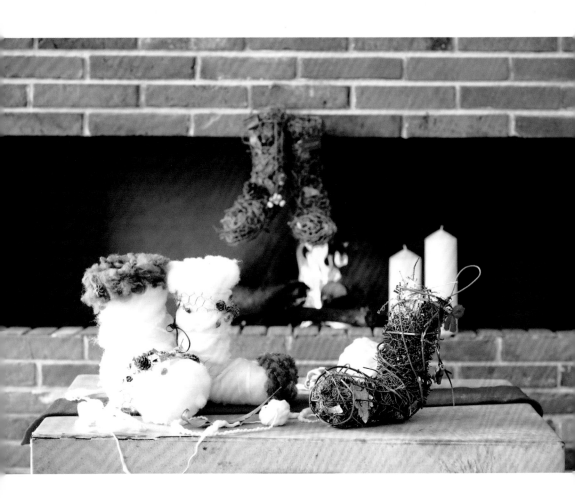

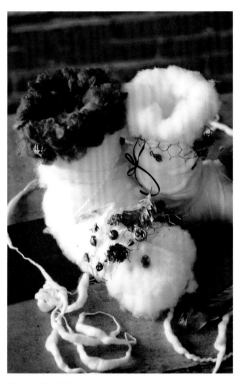

铁丝和松果预先喷金色。

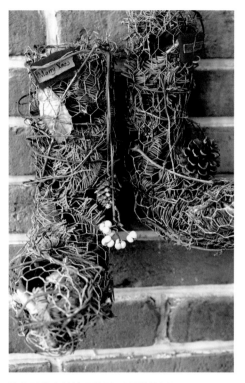

挂在壁炉上的袜子造型，用雪松填充。

|步骤

1. 先用铁丝网制作袜子的造型，可以加入一些铝丝，增加支撑力。"袜子"内可以塞入一些填充物，如空气棉，碎纸屑等。

2. 将空气棉包裹在袜子外侧，用毛线缠绕固定，在适当位置装饰毛毡，可用针线缝制固定。

3. 用细金丝和铁丝网绑一些果子或松果之类的干果，缠绕在袜子上作装饰。铁丝网和松果预先喷上金色，会更有圣诞节的气氛。

毛毡

　　毛毡虽然本身没有光泽，却可以衬托植物的光泽，二者相得益彰。

　　这一作品中，毛毡的绿是毛茸茸的，没有光泽，而麦冬的绿是光亮的，毛毡的绿球是实心的，麦冬草编织的球是空心的，线条结构的，虽然都是绿色的球，却有着质感、形状、颜色深浅等等变化。这是可以细细品味的作品。

| 步骤

1　将毛毡用针扎成圆球形。

2　将麦冬草用相互打结穿插的手法，编织成球形。编织时在内部加入小试管。

3　将制作好的球形分别放入木格子中，在试管中加水后插花。

用作素材的毛毡。

毛毡做成的球。

麦冬草编成的球。

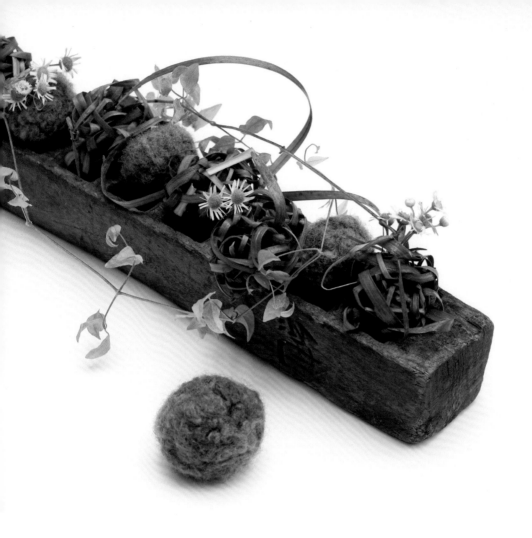

　　这块毛毡的绿让我看见它的第一眼就爱不释手。我还记得，我当时是紧紧把它抱在怀里走到收银台的，似乎怕被别人抢走。它让我联想到了草坪，纯粹的绿色和毛茸茸的可爱。

　　我喜欢绿色，感觉绿色是健康的颜色，而且从深到浅有着丰富的变化，百看不厌。自然界里绿色植物也是最常见，品种最多的。在花艺设计里，绿色往往被当成背景来衬托鲜花的颜色。我想把绿色作为主角，通过不同素材，不同形态，不同深浅的绿色来呈现绿色的美。

包袱布

用来包裹和收纳物品的包袱布，曾逐渐被塑料袋等材料取代。近年来，随着环保概念的流行，包袱布在日本又重新被使用，变成礼物的包装，可以替代

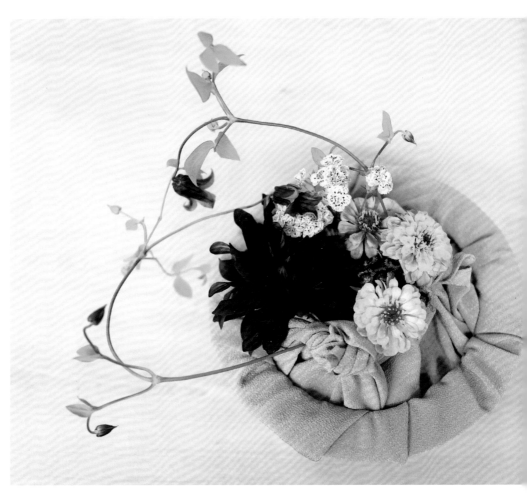

花材 铁线莲，百日菊，大丽菊，石竹

现代礼品的过度包装，也可循环利用。在日本，用布打结包装的礼物，每个结都代表着送礼人的小心思，而拆礼物的人也能通过解开这些结，来感受送礼者的心意。

这个作品尝试用包袱布来包裹鲜花作为礼物。每一个结都代表了满满的心意。

| **步骤**

1 使用两个花器，用包袱布包裹外层的花器，保持干燥。

2 在内层的花器中加水。

3 插入鲜花。

苗绣

　　苗绣的色彩大胆丰富，技法精湛绝伦，图腾寓意深刻，表达了人类对自然与生命的敬畏。这点与我们对插花的理解不谋而合。我们在设计制作花艺时，也时时带着一颗敬畏自然与生命的心。每一朵鲜花都是有生命、有个性、有灵性的，设计时，与每一朵花对话，充分了解它们的需求和个性，并把它们呈现出来，这才是有灵魂的插花艺术。

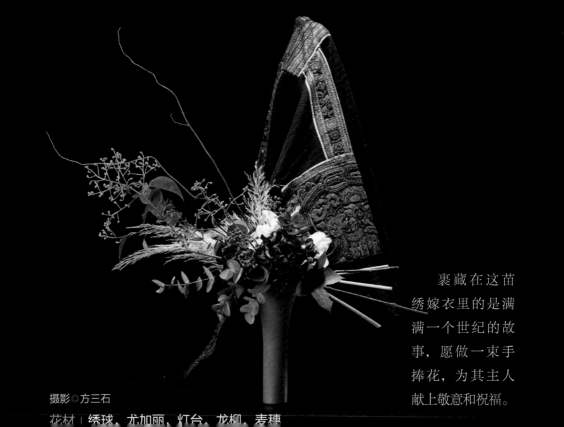

裹藏在这苗绣嫁衣里的是满满一个世纪的故事，愿做一束手捧花，为其主人献上敬意和祝福。

摄影◎方三石

花材 | 绣球、尤加丽、灯台、龙柳、麦穗

这几个作品源自与苗绣收藏家的一次合作。苗绣与花艺结合，将中华民族传统工艺之美，以现代、鲜活的方式，完美地展现。虽然无法得知这些苗绣收藏品的图腾所要表达的寓意，但是依然可以通过花艺将它们延伸扩展开来，赋予绣品全新的生命。

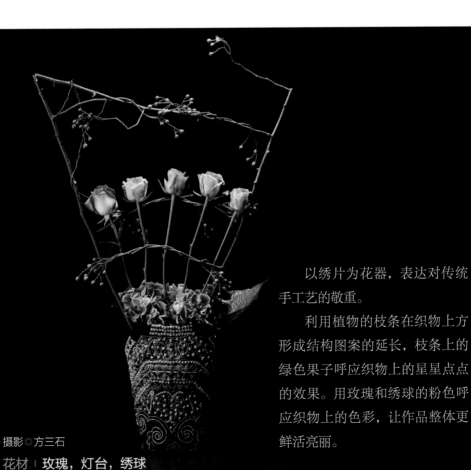

以绣片为花器，表达对传统手工艺的敬重。

利用植物的枝条在织物上方形成结构图案的延长，枝条上的绿色果子呼应织物上的星星点点的效果。用玫瑰和绣球的粉色呼应织物上的色彩，让作品整体更鲜活亮丽。

摄影◎方三石

花材｜**玫瑰，灯台，绣球**

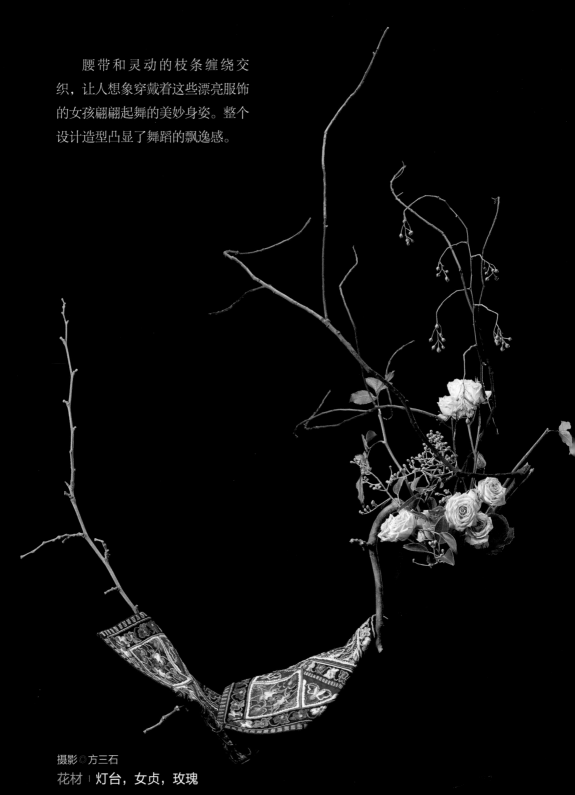

腰带和灵动的枝条缠绕交织，让人想象穿戴着这些漂亮服饰的女孩翩翩起舞的美妙身姿。整个设计造型凸显了舞蹈的飘逸感。

摄影◎方三石

花材｜灯台，女贞，玫瑰

〔叶材〕

紫荆花叶

紫荆花叶

　　紫荆花在春天开出一连串紫色的花，夏天有绿色圆心形叶子。秋天结出形状似干瘪毛豆的豆荚，到冬天便只剩下枝干。观察它们一年四季的变化过程也是相当有趣。我最喜欢的还是紫荆花的夏天，绿叶色彩鲜嫩，叶片肥厚，有着很好的柔韧性，叶面有着网格状的纹路，透过光看特别美。

　　盛夏，我们需要一款充满绿色的包包伴随。这个作品是适合夏天的一款独创包包。

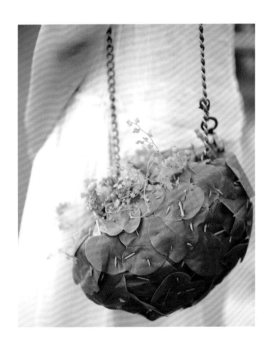

| 步骤

1　用铁丝编织出背包的造型。

2　将紫荆花叶子用竹枝固定在铁丝造型上，完全覆盖铁丝。

3　在铁丝网结构上用鱼丝线固定玻璃瓶。

4　插入鲜花。

5　加上装饰链条，做成背带。

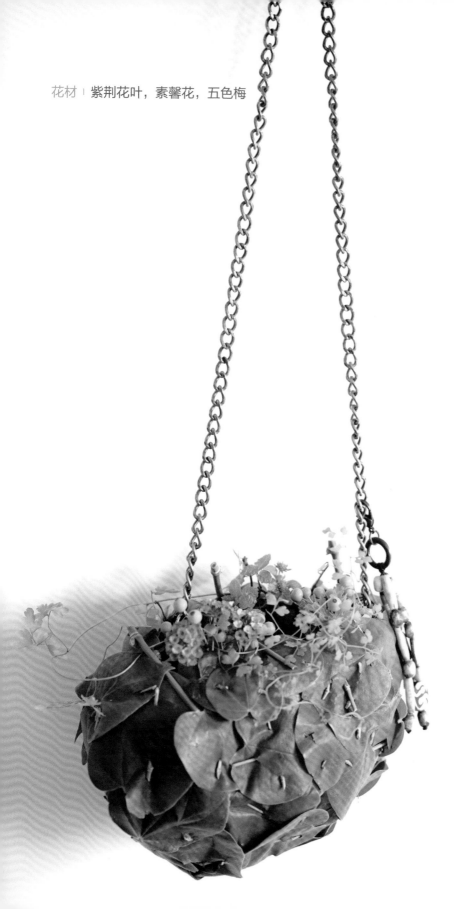

花材 | 紫荆花叶，素馨花，五色梅

新西兰叶

除了喜欢编铁丝以外，我还有一个爱好就是撕新西兰叶。新西兰叶被撕成条状后变得不好识别，因此这一作品中可保留一片完整的叶子，点缀整个造型。这一作品中的新西兰叶呈现了在自然中无法展现的另一种美感。

新西兰叶

步骤

1 将用剩的较硬的花茎捆成一捆。

2 将新西兰叶撕成线条状，打结连接后，缠绕在花茎捆上，留出一头，拗出曲线造型。

3 在缝隙中插入鲜花。

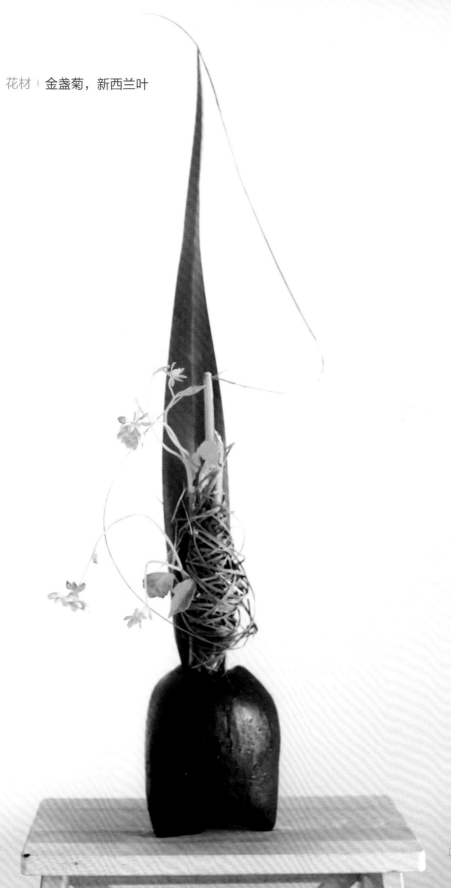

花材 ｜ 金盏菊，新西兰叶

棕榈叶

棕榈叶一般呈向四周发散开的扇形，聚拢起来会有不一样的效果。

棕榈叶

花材 | **玛格丽特，驱蚊草，石竹**

在雨季，连日的阴雨让心情也跟着抑郁起来。为了调节阴郁的心情，我制作了绿色的雨伞，相信有这把雨伞在，心情一定会充满阳光。

｜步骤

1　将棕榈叶与树枝一起捆绑出雨伞造型，用常春藤与丝带叶缠绕固定，装饰。

2　用洛可可手法制作一个小手捧，做保水处理，放入棕榈叶伞内。

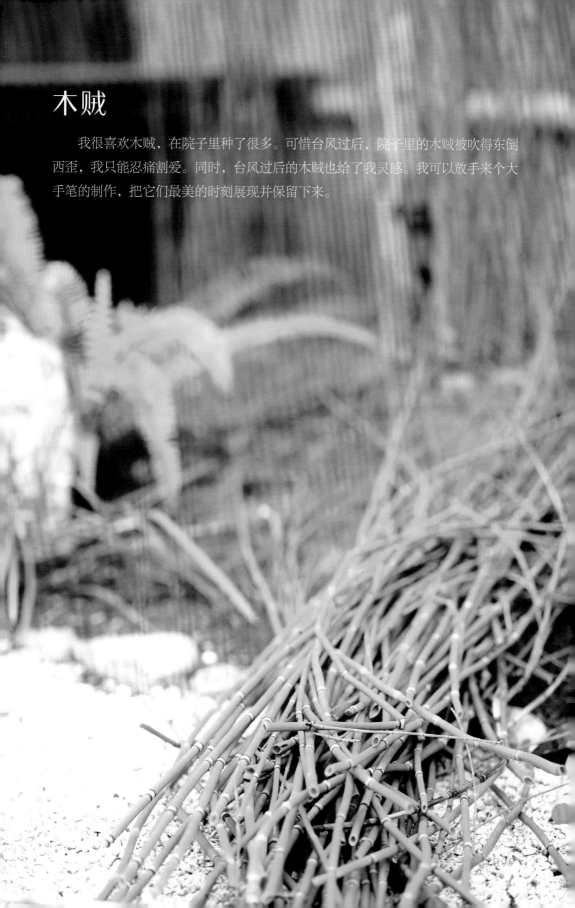

木贼

　　我很喜欢木贼，在院子里种了很多。可惜台风过后，院子里的木贼被吹得东倒西歪，我只能忍痛割爱。同时，台风过后的木贼也给了我灵感。我可以放手来个大手笔的制作，把它们最美的时刻展现并保留下来。

把木贼卷成台风的漩涡形，来表示对大自然的敬畏。花器中的木贼造型本身是设计的一部分，同时也起到了固定花材的作用。

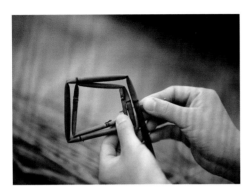

木贼卷成的漩涡造型。

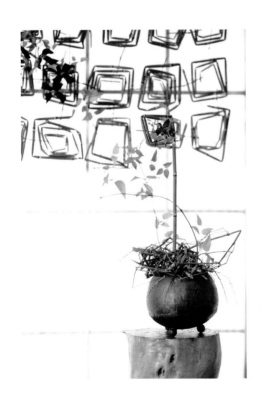

｜步骤

1　将木贼卷成漩涡形状。

2　用竹子串起木贼卷。用枝条穿过，做成挂钩。

3　将剩余的木贼细碎部分相互穿插缠绕，形成立体造型，放入花器。

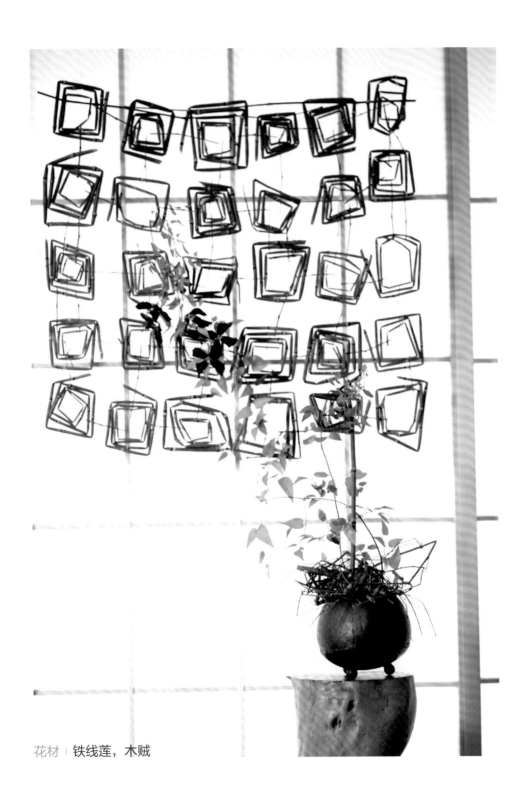

花材 | 铁线莲，木贼

用与前一作品同样的手法，可以呈现一个在台风中屹立不倒的"台风卷"。

步骤

1 将木贼尖端折曲成漩涡造型，用竹签固定。

2 将木贼细碎的分叉相互穿插缠绕，编织成立体造型，放入器皿口，卡住固定。

3 将卷好的两根木贼高低错开，插入编织好的枝条缝隙。

4 插入铁线莲并固定。

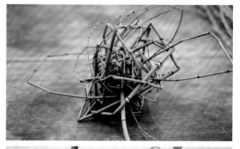

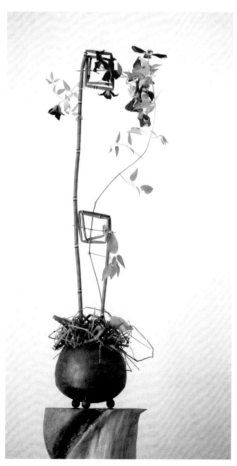

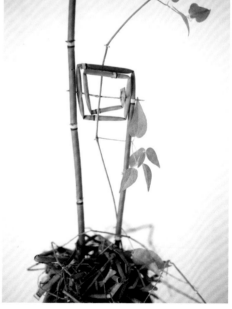

花材 ｜ 铁线莲，木贼

那些木贼"台风卷"，我一直都没舍得扔，存放着，等它慢慢变干。观察木贼变干的过程也是一种乐趣。

植物变干，会经历一个"尴尬期"，以前，我往往会在这个阶段失去耐心，将它们丢弃。但只要耐住性子，继续给它时间，等到度过这个尴尬期，它会呈现出另外一种意想不到的美。

这些"台风卷"我保存了两年多，将干透了的木贼与新鲜的木贼组合，中间加上两层"尴尬期"的木贼，呈现了时间的变迁。

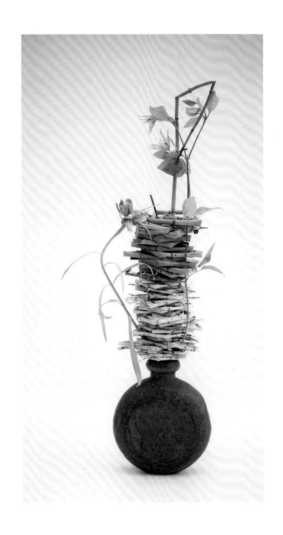

花材 | 贝母，铁线莲，木贼

薄荷叶

薄荷叶

很喜欢闻薄荷叶的味道，花艺作品中如果有薄荷叶素材，整个制作过程就会格外让人愉悦和舒服。

春天，院子里的薄荷也进入疯长的阶段，需要做修剪，剪下来的薄荷叶当然舍不得扔，于是将它们扎起来挂在门口，或者窗口和床头，可以时刻闻着它们的香味。完成后的作品，可随意弯曲成喜欢的造型。

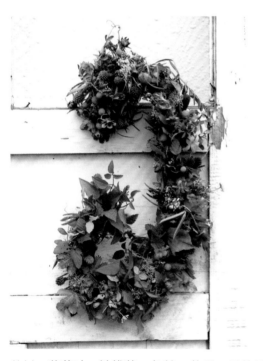

步骤

1 将修剪下来的薄荷叶浸水、清洗、擦干。

2 准备一个托盘，底部注水，将花材和薄荷叶修剪成合适长度后放在托盘里，保存备用。

3 利用铝丝作为轴，将水苔藓剪碎，吸水。

4 将准备好的花材根部对齐，围着铝丝排列，根部用水苔藓包裹，用胶绳固定捆扎。

5 继续添加花材，重复，直至长度合适。

花材 | 薄荷叶，铁线莲，角堇，茴香，风信子，银合欢，梅，野豌豆，格桑花，珊瑚果，刺芹

水葱

　　水葱是表现直线的绝佳素材，可以增添作品的直线线条感，增加作品的张力与紧张感。

　　这一作品将水葱的直线线条感发挥到极致。整个作品体现了水葱的直线线条感，以及线与面的变化，更突出了空间变化。

| 步骤

1　将水葱排列，形成两个平面，用竹签固定，注意高低错落和粗细变化。

2　将边缘的水葱折出直角和锐角，形成几何造型，用竹签固定。

3　插入铁线莲并固定。

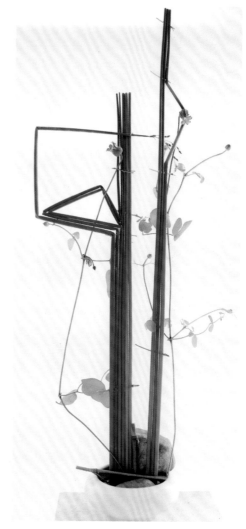

花材 | 铁线莲，水葱

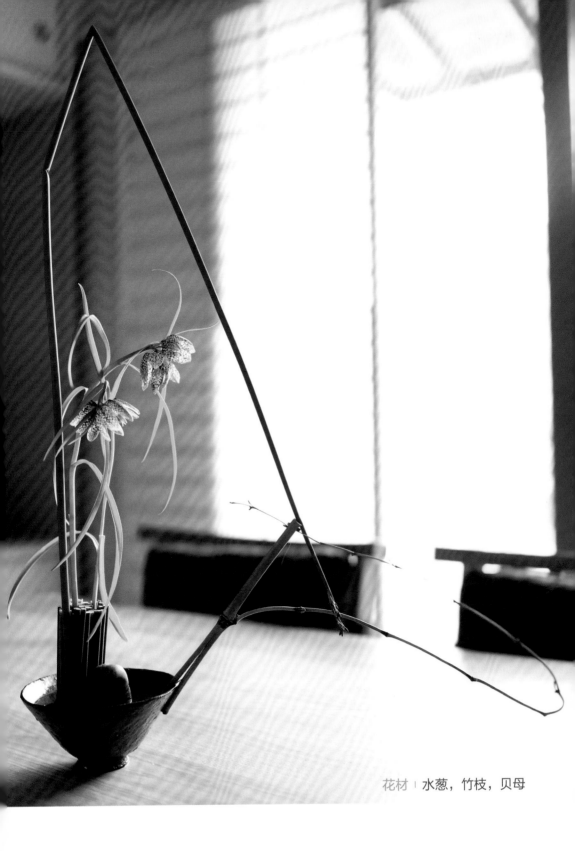

花材｜水葱，竹枝，贝母

水葱与竹枝

　　水葱可表现直线，竹子则可弯出曲线，曲线同样具有张力和紧张感。水葱和竹子的搭配，让直线与曲线构成了整个作品的外框。再加入具有柔美线条的贝母，刚柔相济。

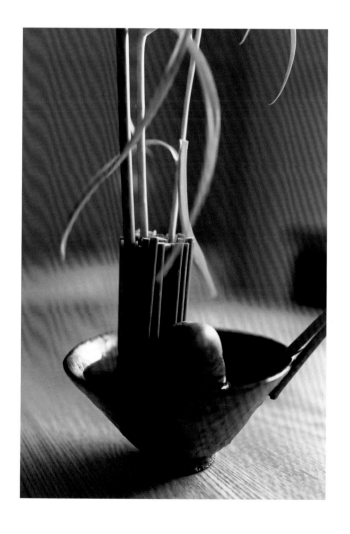

｜步骤

1　将水葱剪短成适当高度。另取一根未修剪的水葱，折出需要的直线外框。

2　将修剪过的水葱和折好的水葱用胶绳捆扎。

3　修剪一根带分叉的竹枝，将主枝两头剪开，一头夹住器皿固定，将分叉反向弯曲后，用另一头夹住，固定。反向弯曲的竹枝会更有张力和紧张感。

4　在水葱的缝隙中插入贝母。

刚草

我喜欢做减法，作品中每个素材都是灵魂，缺一不可，恰到好处，精简到不能再减，也不可再加。这样可以把每一种花材的个性、表情、特色发挥到极致，让每一个素材的美尽情展现。

通过一根钢草将花器延伸，花材与花器融为一体，钢草围着的铁线莲显得尤为自在，尽显优雅姿态。

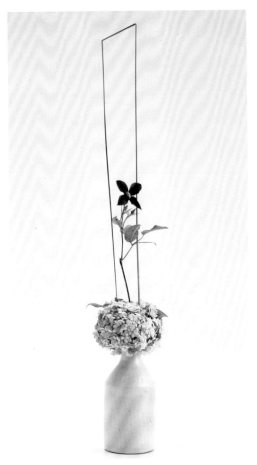

|步骤

1 切一块花泥，做成圆柱形，套在器皿口上固定。

2 插入绣球。

3 将钢草插入花泥，折成方框造型，在框中插入一支铁线莲。

←花材 | 刚草，绣球，铁线莲

摄影◎ 闻人康

这是我特别喜欢的"花一轮",也是真美花艺学校花配课程的基础：通过自然的素材来固定一枝花。而自然素材本身也是设计的一部分，起到了固定花材作用的同时，本身也很美，无需隐藏。整个作品简单、明了、通透，给人清凉的感觉。

| 步骤

1 将鸢尾叶如图折叠，相互穿插固定，根部插入花器。

2 将花材穿过鸢尾叶的缝隙插入器皿固定。

3 加入一根钢草，营造空间感与曲线感。

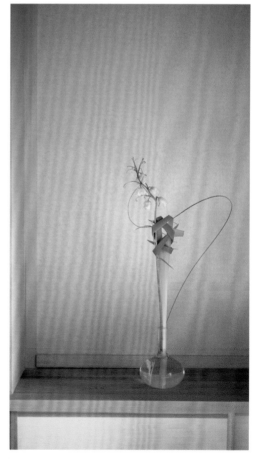

花材 | 刚草，鸢尾叶，贝母

干荷叶

干荷叶

干荷叶有着淡淡的香味，逐渐变成一种成熟的颜色，而它的经络也会更为凸出明显。

去年秋天，去朋友的生态农场玩，看到了一池塘的残荷。在秋天的冷风里，莲头也耷拉下了脑袋，荷花叶已经枯萎，卷缩了起来，却每一片都姿态各异。我征求了朋友同意，带了一片干荷叶回家。经过一个冬天和春天，今年初夏，这片荷花叶变得更深沉，也更沉静了，觉得是时候拿出来展现它的用处了。

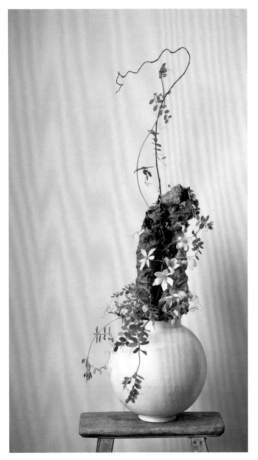

花材 | 荷花叶，野豌豆，雪崩

利用荷叶自然卷缩形成的开口固定花材，荷叶是设计的组成部分，也是整个设计的灵魂。

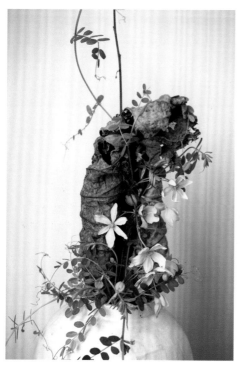

干荷叶的自然形状。

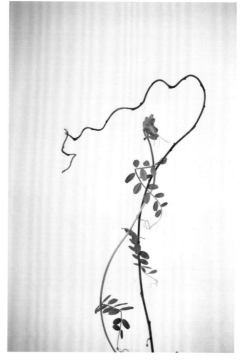

顶部自然的枝条。

步骤

1　将荷花叶的开口部分朝前，仿佛花器的开口。

2　从荷花叶上自然的破洞插入枝条，枝条落入
　　盛水的器皿底部，起到更好的固定作用。

3　将鲜花利用荷花叶的开口部分夹住固定，并
　　插入器皿。

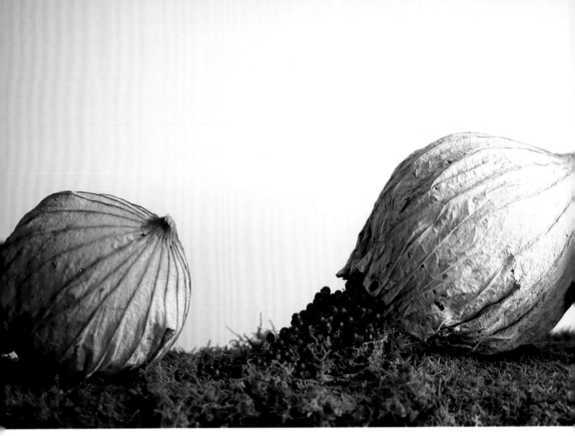

花材｜南天竹，水苔藓

荷叶也可以压扁保存，但是脆弱易碎。我想要挑战用干荷叶做出立体的形状。这一作品的效果，就像荷花叶中包裹着满满的红豆，从开口处满溢而出。

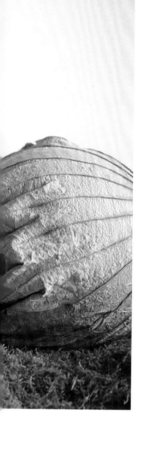

步骤

1 将干荷叶浸湿，让它具有柔韧性。

2 吹好3个大小不同的气球，将浸湿的荷叶分别包裹在气球外，用胶绳捆扎固定。放置几天，让荷叶自然干燥。

3 待荷叶干燥后解开胶绳，用针戳破气球。

4 用铁丝网包裹水苔藓，再在外围用棉线包裹绿色苔藓。将南天竹的果子插入苔藓中，摆出造型。

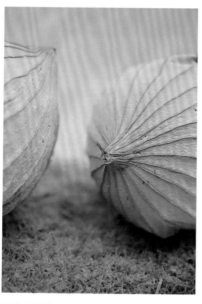

干荷叶的纹理。

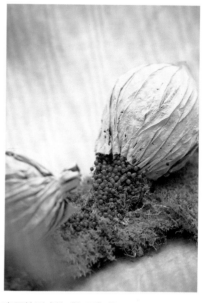

南天竹形成的"红豆"效果

植物、木材或者纸片的切面，往往会有不一样的姿态，放在一起有不一样的感觉。这一作品的线条可以旋转扭曲一些，使造型上呈现变化。

步骤

1 将荷叶裁剪成细长条片，雪梨纸裁剪后折叠，巴沙木用手掰开。

2 用铝丝将叶片、纸片和木片连接起来，将多余的铝丝拗出造型。

3 在缝隙中插入绣球永生花点缀。

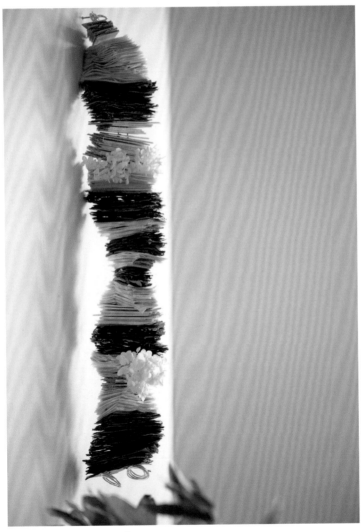

花材 | 绣球（永生花）

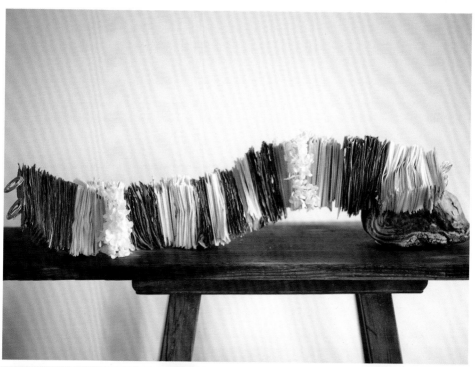

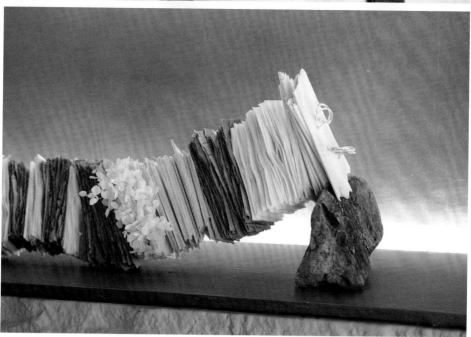

落叶

落叶会随着时间呈现出颜色变化，运用好了会让作品有一种时间的沉淀感。

家门口有三棵广玉兰树，每天遛狗的时候，都会看到很多落叶飘落在草坪上。每片落叶都有着不同的图案，纹路和颜色。我往往会忍不住再捡几片拿在手里，带回家。可惜的是，广玉兰的叶子颜色会随着时间变化，再美的颜色也会慢慢变成黄褐色、深褐色，时间越久，颜色就越成熟。

广玉兰落叶

我想把每一片叶子不同的美都呈现出来，也想把落叶随着时间的颜色变化呈现出来，于是制作了这个作品。除了将每一片广玉兰的图案、纹路、色彩完美呈现以外，整个作品还将广玉兰落叶的颜色变化过程呈现了出来。

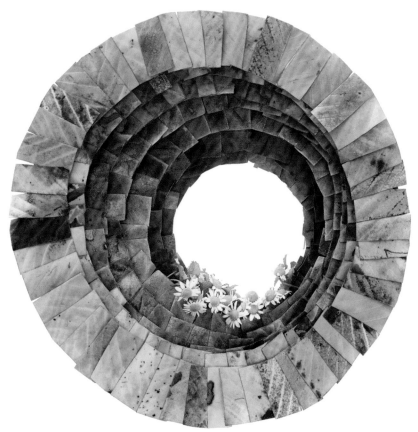

花材 | 广玉兰落叶，洋甘菊

摄影 ◎ 夏夏

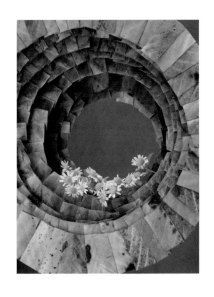

步骤

1 将瓦楞纸裁剪成大大小小的圆环，一环扣一环叠加起来。用瓦楞纸的厚度呈现出叶片之间的空间和立体感。

2 先制作最小的圆环，将叶片剪裁成长方形，尽量保留叶片中最想呈现的部分，用双面胶粘贴在瓦楞纸圆环上。

3 每天捡拾新的广玉兰落叶，制作一个叶片圆环。随着时间流逝，叶片会慢慢由绿色，金黄色，转化为黄褐色，深褐色。

4 7天后，最上面那层圆环上的叶片呈现了最鲜嫩的绿色和金黄色，而最下面那层呈现出了最成熟的深褐色。

5 用洋甘菊装饰。

看着这张桌子等边角的榫卯结构，觉得特别美，联想到门口满地的广玉兰落叶，是否也可以用这个办法一片片连接起来呢？叶子与叶子的连接手法与桌子边缘的榫卯结构相互辉映，学习了先人的智慧。

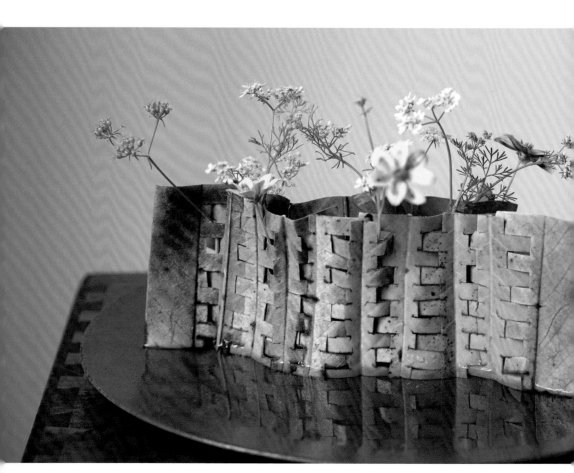

花材 | 香菜花，鬼针草，广玉兰落叶

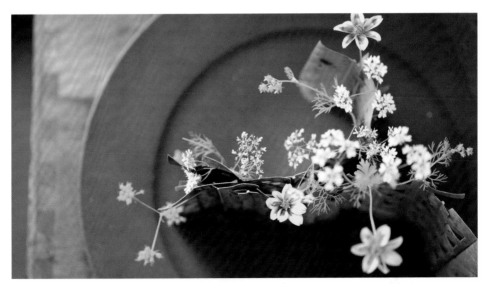

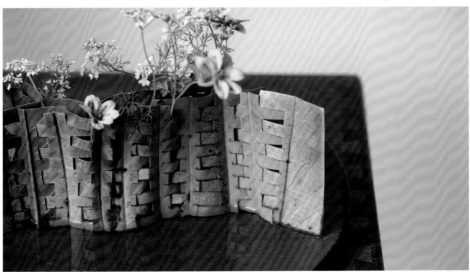

步骤

1　将广玉兰落叶剪成扑克牌大小，将每一片叶子分别修剪出锯齿形。

2　将叶子与叶子相交，互相卡住连接。

3　分别连接成前后两片榫卯结构，这样更有稳定性。

4　将花材的茎穿插插入榫卯结构的缝隙中，注意花茎需插入花器底
　　部吸水。

三角枫落叶

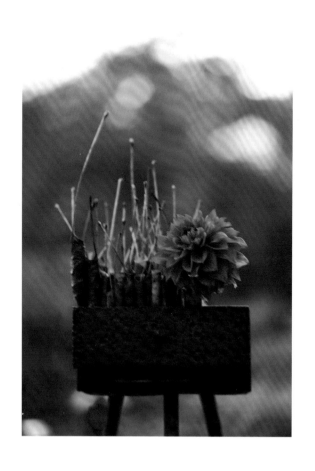

这个铁艺抽屉是我喜欢的铁艺作家的作品，一直收藏着，想把我最喜欢的花装进这个抽屉里。铁艺抽屉表面的质感斑驳，与三角枫落叶的斑驳呼应，利用黄昏的夕阳和清晨的朝阳光线，做了两个版本。作品在不同光线照射下呈现出不同的色彩和质感。

黄昏版本

花材 | **三角枫落叶，大丽花**

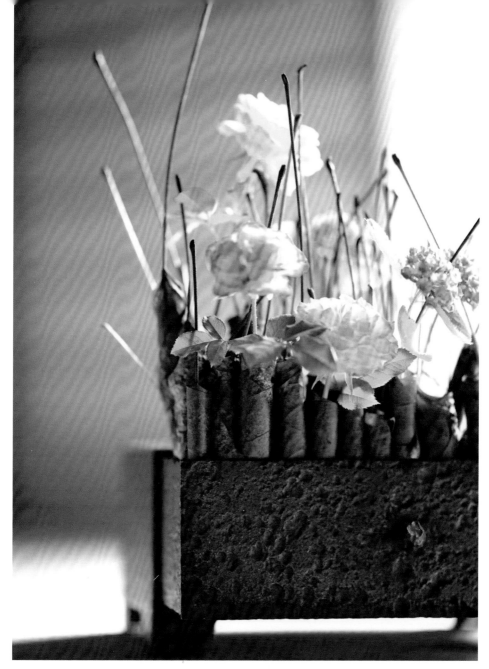

清晨版本　　　　　　　　　　　　　　花材 | 月季，五色梅，三角枫落叶

| 步骤

1　将三角枫落叶浸湿后，用笔卷起来，等叶子自然干燥后，抽出笔，得到若干三角枫叶子卷。

2　将相同粗细的试管放入其中几个叶子卷中。

3　将叶子卷排列着装进抽屉，在有试管的位置插入鲜花。

香樟落叶

那一年，工作室边上的香樟树落叶红红绿绿的实在太美，很有圣诞节的气氛，于是就用香樟落叶做了这个袜子。从那以后，不知不觉喜欢上了做圣诞袜。香樟落叶也会随着时间流逝而变得枯黄，作品刻意保留了落叶从红绿色逐渐过渡到枯黄的过程。

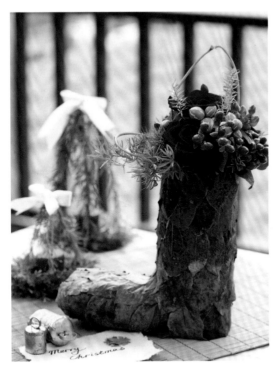

花材 | 香樟落叶，玫瑰，迷迭香，红豆

步骤

1 用铁丝网制作出袜子的造型，在里面塞一些填充物，外侧可包裹一层报纸类的纸张。

2 将香樟落叶粘贴在"袜子"上，一层一层覆盖上去。

3 "袜子"的顶部留出空间，将做好的捧花做保水处理后放入。

〔枝条〕

白玉兰枝

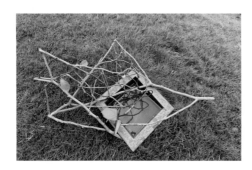

白玉兰枝条

白玉兰枝线条比较粗，结实厚重，更能衬托色彩浓郁、花朵相对大一些的花材。

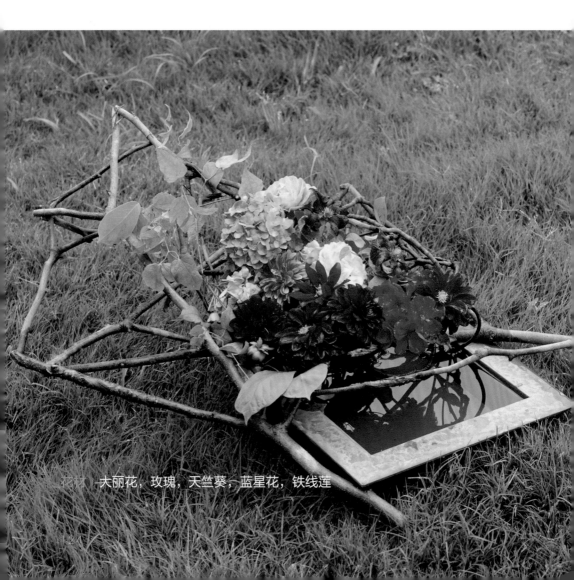

花材：大丽花，玫瑰，天竺葵，蓝星花，铁线莲

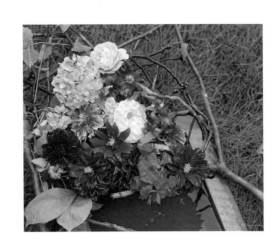

给春雨后的草坪添加一些浓郁的色彩，是不是会更美呢？花材的色彩与翠绿色草坪形成鲜明的对比和冲撞，给翠绿的草坪增添了一抹鲜艳。

步骤

1. 将白玉兰的枝条修剪后，利用分叉部分上下卡住器皿，用胶绳固定。

2. 利用其余的白玉兰枝分叉编网。注意，在需要插花的位置，编网需要密集一些，其余部分突出枝条的线条感。

3. 插入花材。

风车茉莉枝条

风车茉莉

风车茉莉是爬藤植物，爬墙能力非常强，既会抓墙攀爬，也会利用缠绕媒介物攀爬。风车茉莉的花茎非常柔软，而且线条很长，适合用来编织圆弧形的网状结构。注意，风车茉莉修剪时会有白色汁液渗出，汁液有毒，请佩戴手套操作，修剪之后用清水冲洗枝条。

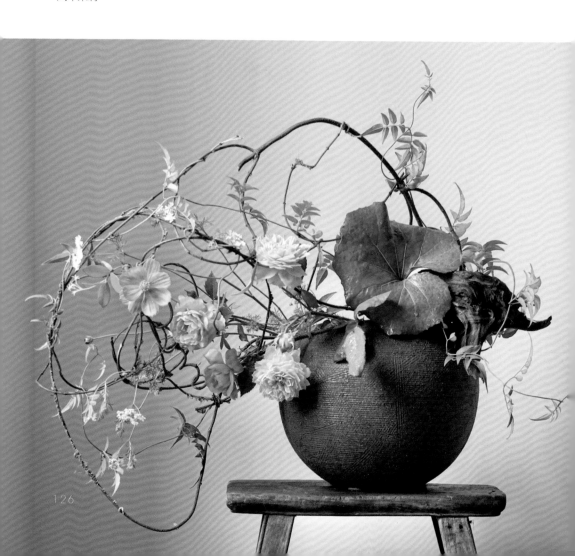

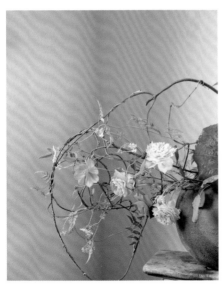 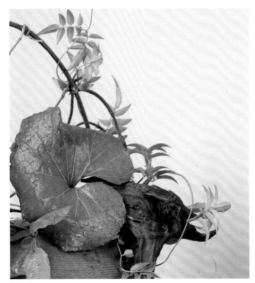

　　这棵风车茉莉第三年就已经爬到了六七米高，开花时，院子里弥漫了风车茉莉的清香。整个作品将保留并呈现了风车茉莉的特点，充分体现了风车茉莉枝条的美感。

｜步骤

1　剪取两三枝带分叉的枝条。尽量选长一些的，有须须和圈圈的枝条。去除枝条上的叶子。

2　将所有枝条根部用胶绳捆绑固定，利用它们的分叉在上方相互交叉，穿插，环绕成圆弧形的网状结构。风车茉莉的枝条非常柔软，可将枝条几次缠绕，用打结等方式固定。

3　在缝隙中插入花材。

←花材｜**月季，素馨花，香菜花**

竹枝

竹节与竹节之间可以储水，便于插花。竹枝本身的形态也可以成为设计的一部分。

挖笋时看到过一棵折弯的竹子，觉得挺可惜，也突然有了创作灵感。新竹相对比较嫩，可以轻松用锥子开孔。竹子的自然弯曲形态，以及竹皮半落的状态，加上修剪时刻意留下的弯曲的分枝，造型简洁，充分突出了竹子本身的美。

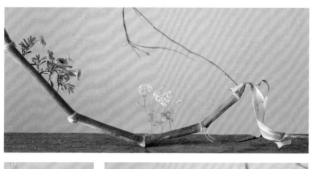

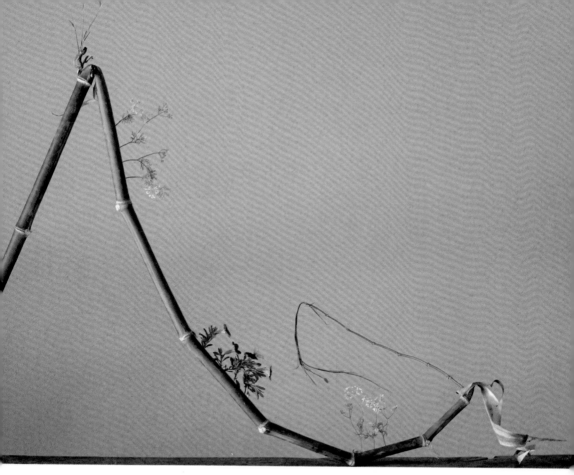

花材 | 舞春花，香菜花，新竹枝

步骤

1　先将竹子剪去多余的分枝。

2　在竹节与竹节之间的合适位置开几个插花的口，口径不用太大，正好能插入花茎就好。

3　用针筒向竹节内灌水，插入几朵鲜花点缀即可。

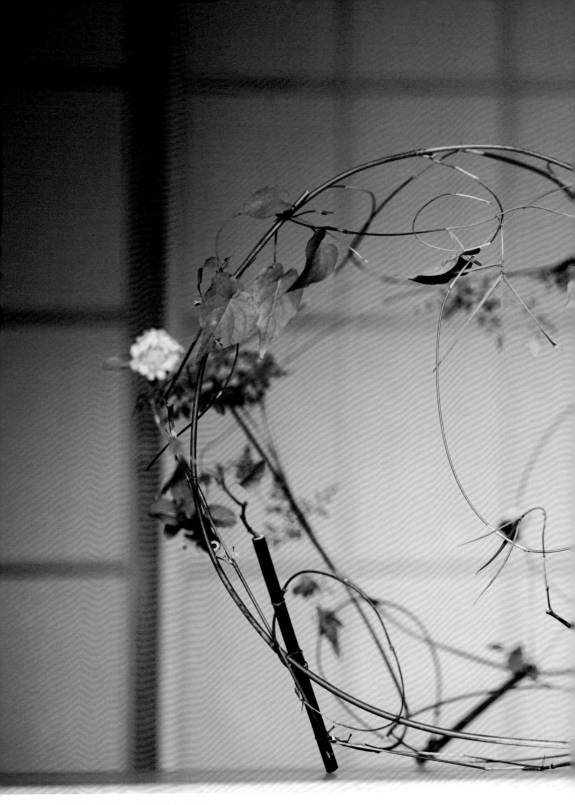

花材｜角堇，素馨花，紫竹

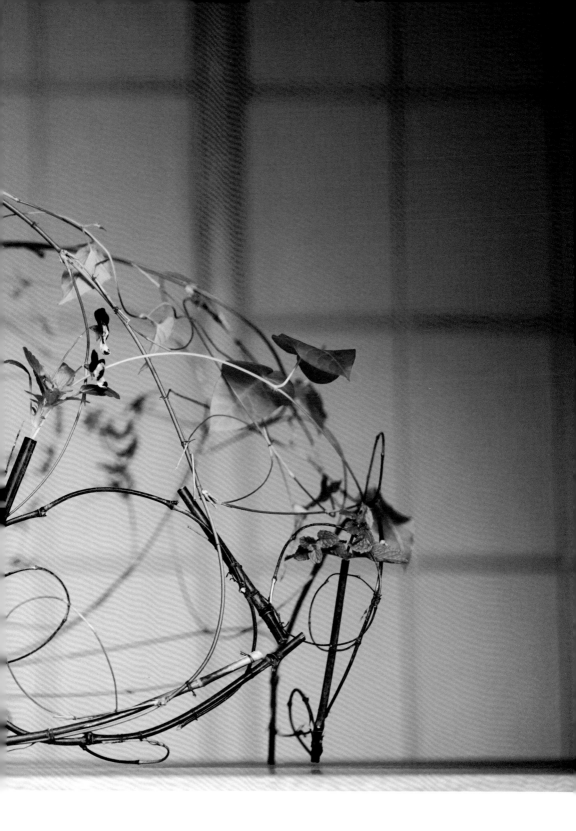

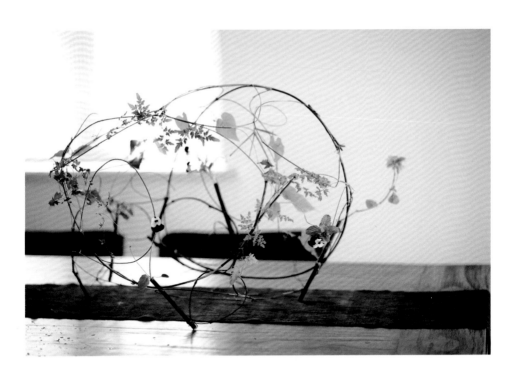

夏天，还是需要清凉的作品来给心情降温。利用竹节在作品下方形成站立的"脚"，整个作品轻盈简洁，竹子弯曲的流线，就像夏日里一丝清凉的风。

步骤

1 先将每根竹枝修剪到只留最下方竹节及一枝分枝。

2 将分枝弯成圆圈并用胶绳固定。

3 分别制作好大小不同的竹枝圆圈，将圆圈与圆圈相接，用胶绳固定。直至形成图中可站立的一个大椭圆造型。

4 在竹节中灌水，插入鲜花。

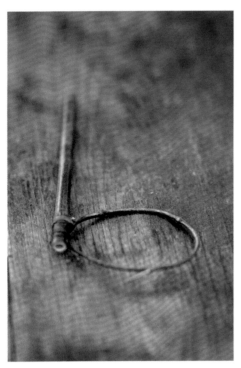

修剪后的竹枝。

枯枝

平时喜欢收集一些枯枝备用。枯枝尽量选择有分叉的，不同粗细的。

疫情原因，被封控在家近一个月，心情难免抑郁。好在院子里的花没有辜负期望，迎来了全开的时节。用满开的鲜花一扫抑郁，心情突然美好起来。

选择口部较大的器皿，利用枝条和铁丝网在器皿上方形成一张网格，相当于将器皿放大了一倍。同时，因为月季的花头比较重，这张网可以让花头有依靠不会垂落，花材更有延展性，可以更舒适地打开。

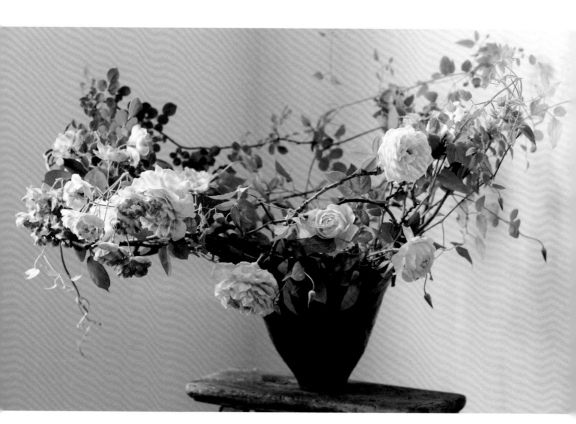

花材 | 蔷薇，月季，铁线莲

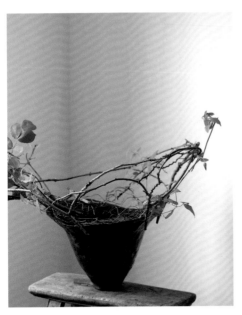

枯枝架出的网状结构。

步骤

1　先将铁丝网卡在器皿口,将细枝根部剪开,夹住器皿和铁丝网固定,也可适当用胶绳固定。

2　细枝的上方分叉与分叉之间相互交叉,并用胶绳固定,在器皿上方顺着器皿的延长线形成一个打开的架构网。注意枝条与枝条之间的网格可以大一些,方便插入鲜花。

3　将鲜花穿插插入枝条的网格固定。

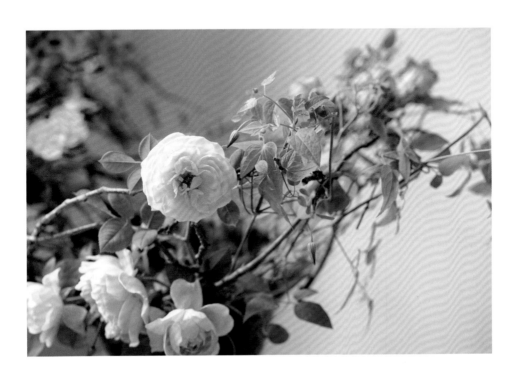

134

〔果实和种子〕

松果

松果的背面纹路有序、密集，有着独特的美感。想要突出这种美感，就需要大量的堆积，放大它的美。

松果

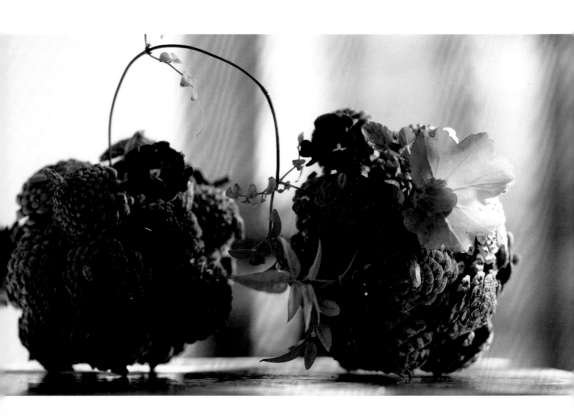

用松果做出两个球体，好像是两个大松果摆在桌上，在阳光的照射下，纹路更加清晰，显得特别可爱。

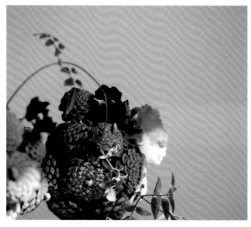

｜步骤

1　利用松果的结构，让它们相互卡住，制作成两个中空的松果球，上方开口，可适当使用胶枪加固。

2　在松果球中间的空间，加入玻璃小花器，插花。

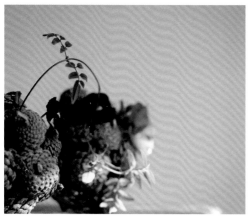

←花材｜三色堇，素馨花，天竺葵

竹皮

竹皮

每年春天，竹笋破土而出。竹子逐渐长高的同时，身上的竹皮也会慢慢褪去。在春天举行聚会活动时，可以利用竹皮素材，表现春天的生命力。

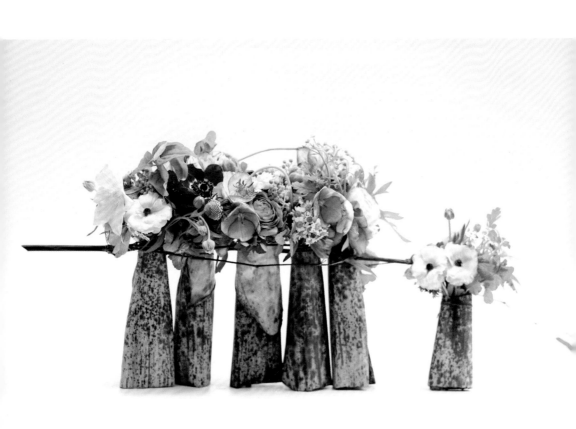

一次闺蜜小聚，其中一位闺蜜会带一个小朋友来，所以做了6个小花束，5大1小，聚会时可以放在餐桌上装饰，聚会后可以每人带一束回去。陈列时，故意将最小的花束分开摆放，更有空间的变化，显得活泼可爱。

小花束的组合也是我们的经典设计理念之一。在宴会或者活动时，小花束的组合可以是一个装饰，而活动结束后，参加活动的嘉宾可以带走小花束。这样就避免了活动结束后花材的浪费，让花束再一次发挥作用。这也是我们对花卉生命的尊重和对环保理念的提倡。

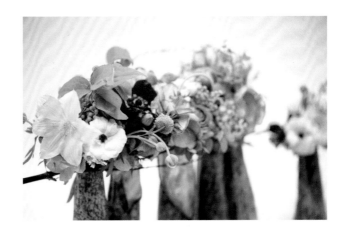

| 步骤

1 分别做好6个小花束，包裹吸水棉，做保水处理，装入花茎袋，口部用胶绳扎紧。

2 将竹皮浸水，润湿，折叠，包裹花束装饰，用胶绳固定。

3 用竹枝连接花束，夹住固定。

←花材 | **铁线莲，银莲花，菟葵，蝴蝶洋牡丹**

油菜花籽

油菜花籽

将油菜花籽从花茎上慢慢撕下来时，会撕下一条卷曲的须须，非常可爱。可以通过大量集合的手法，将油菜花籽的这一特点充分呈现。

每年油菜花开的季节，是我最喜欢的。告别了漫长的冬天，万物开始苏醒，春天已经来了。这个时候也是最忙的季节，荒废了一个冬季的院子需要打理，枯萎的、荒废的杂草、枯枝需要清理，去年的月季、铁线莲等需要剪枝、施肥、打药。而院子里自己冒出来的油菜花也已生长得过于茂盛，需要修剪，腾出空间播种新的种子。

修剪下来的油菜花当然不能浪费了，于是便有了这个作品。

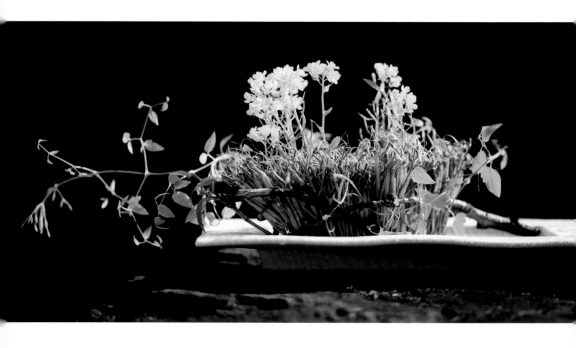

步骤

1　将油菜花籽一粒粒慢慢撕下，保留撕下时形成的须须。

2　将油菜花籽20个左右一捆，用胶绳捆绑固定。根据作品大小捆绑合适数量的油菜花籽。

3　利用枯枝在器皿中做隔断，将捆绑好的油菜花籽放入枯枝形成的空间，塞满该空间固定。

4　在油菜花籽的缝隙内插入油菜花。

5　添加铁线莲藤条，在外围装饰点缀。

←花材┃油菜花，铁线莲

栾树果

栾树果

每年秋天，栾树果一串串挂满树枝，红红的，高高的，像一个个小灯笼。

每当这个时候，我总喜欢捡路边掉落的栾树果子。

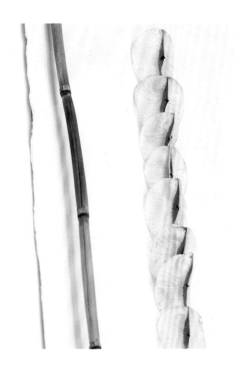

仔细观察栾树果子，发现每一颗果子其实由三个苞片包裹，每个苞片上都有一条棱，非常有特点，我想把这个特点呈现出来。

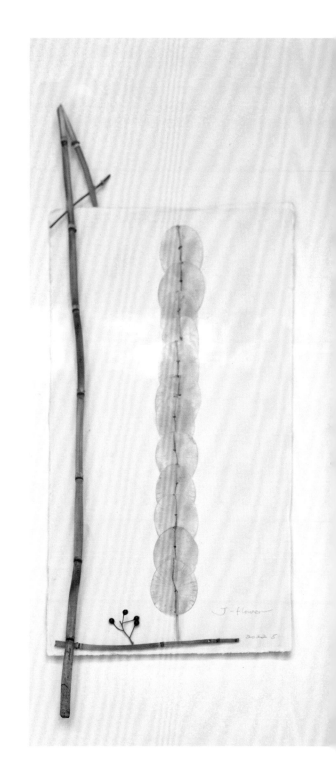

步骤

1. 将栾树果子的苞片一片片拆开，浸泡在水里，加入少量消毒液，让苞片褪色。

2. 待苞片的颜色褪去后，冲洗干净，自然晾干。

3. 将苞片的棱对齐，排列成一条线，用花艺胶粘贴在纸板上。

4. 将干枯的木贼用竹签固定，用花艺胶固定在纸板上。

玉米苞叶

玉米苞叶

玉米苞叶是包裹在玉米外面像叶子一样的部分。干燥后的玉米苞叶散落下来，形成自然的卷曲，在阳光的照射下显得特别漂亮、通透，有着独特的温暖色彩。

友人赠送了很多玉米，一时吃不完，便放在室外晒干，用玉米的苞叶做成了这个作品。朋友看到后，又送来了紫玉米。作品中加入了紫玉米苞叶，增加了深浅的变化，更有韵味了。

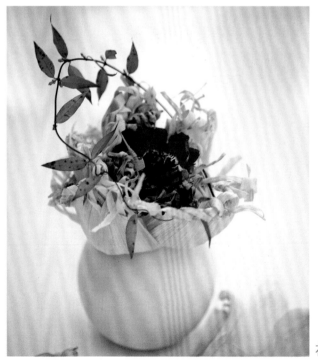

步骤

1 将玉米苞叶上半部分撕开，相互之间打结，连接成一个圆形，放入花器。

2 在玉米苞叶中间插入鲜花。

花材 | 银莲花，法国香水

〔其他〕

泥土

黄土

泥土干燥后会有自然的裂纹，搭配鲜花，让作品有扎根大地的气质。黑土厚重，黄土粗犷，能够体现不同的质感。

每到春天，孕育了一个冬天的生命蠢蠢欲动，破土而出，告诉人们春天到了。

下面这个作品想要表达的就是植物破土而出的瞬间。鲜花破土而出，宣告着春天的到来。

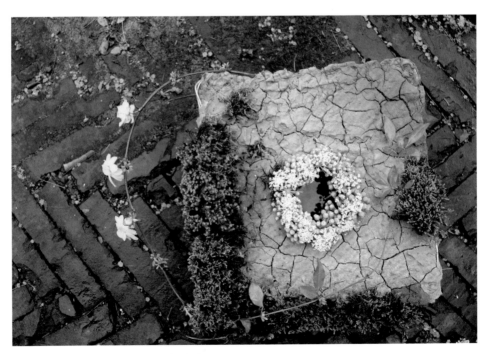

花材 | 迎春花，蕾丝花，八角金盘

1　用铁丝网制作方形底座，用铝丝穿过，加固。

2　将黄土过筛，加水拌匀，厚厚涂抹在铁丝网的底座上，中间留出插花的空间。放置在通风处，等待自然干燥，露出自然裂纹。

3　在框架外层适当位置包裹苔藓，放在方形水盘中，插入鲜花。

烧酒瓶子通透、轻巧，与黑土组合，只露出一半的透明，另一半则增加了沉稳与厚重感。

| **步骤**

1　将黑土过筛，再加水，可适量加入黏胶，像和面一样混合均匀，涂在瓶子上，等待其自然干燥。

2　几天后，黑土出现自然的裂纹，与玻璃瓶一起变成了一个独一无二的花器。

3　用自然枯黄的木贼搭配黑色的裂痕，整个作品有了时间的沉淀感。插入南天竹

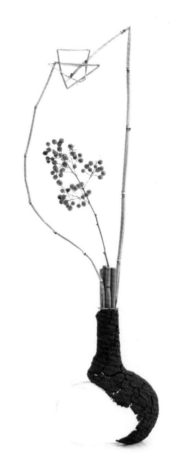

花材 | **木贼，南天竹**　　　　摄影◎ 闻人康

木炭

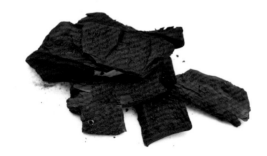

木炭

木炭美得含蓄，黑得纯粹，更散发出一种独特的光泽，每一块都有着不同的纹理、造型和质感。

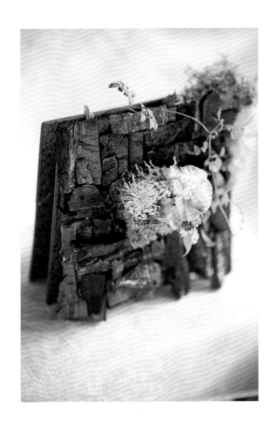

我想通过这个作品展现木炭的光泽。在木炭的衬托下，花材显得尤为柔美，鲜艳，娇嫩。素馨花为整个作品增加了线条感。

步骤

1　用锤子和斧头将木炭沿纹路劈开，保留每一片木炭自然形成的形状、厚度和纹理。

2　找一块略厚的木板，用木工胶将木炭片粘贴覆盖在整片木板上，可通过重叠粘贴，让造型呈现
自然的起伏。

3　另外用铁丝网包裹一个水苔藓方块，为鲜花保水。

4　用绿色棉线缠一层绿色苔藓装饰，挂在木炭上固定。

5　插入鲜花。

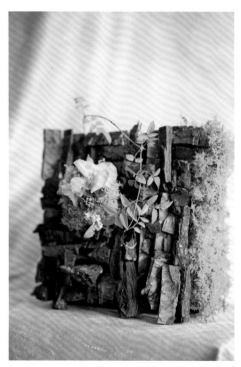 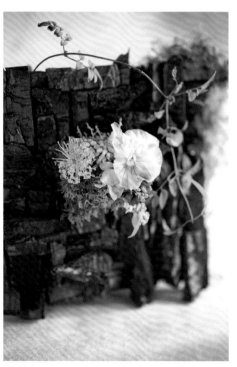

←花材 ┃ 豌豆花，美女樱，葡萄风信子，翠珠，素馨花

如果想自制木炭，火候把控很重要，火候一旦过了，木头就成了炭灰，而火候不够，就会燃烧不充分，木材不能完全变成炭。

插花也一样，恰到好处最重要，花材过多会显得太过繁杂浮躁，过少又会显得太过单调冷清。一切恰到好处就好。

作品中蜡的通透与炭的黑色形成对比，呈现了冰火交融的强烈反差。

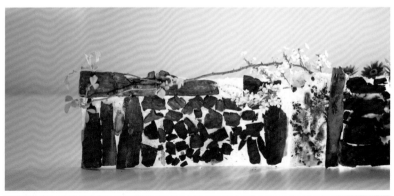

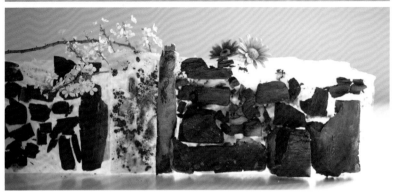

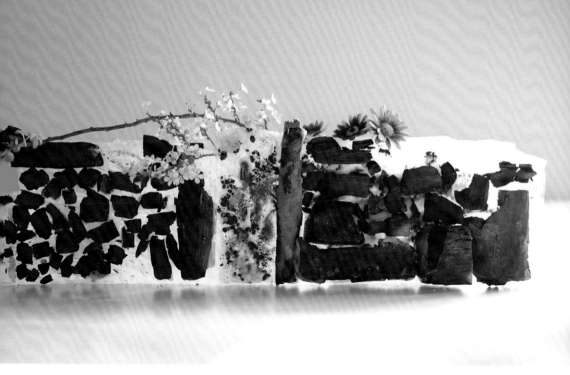

花材 ｜ 喷雪花，玛格丽特，月季

| 步骤

1 将剪下来的树枝在火炉里燃烧，观察火候，
 树枝炭化后立即用炭灰盖住火。取出烧成炭
 的树枝，浸泡在水中冷却后拿出。

2 在长条形容器中铺一张玻璃纸，加热蜡，
 在玻璃纸上薄薄浇一层融化的蜡。

3 在蜡冷却前，快速将木炭摆放在蜡上固定。
 待蜡完全冷却后，木炭就粘在了蜡上，与蜡
 板合为一体。

4 做两块粘好木炭的蜡板，并排放置。

5 在蜡板后方放几个玻璃小花器，插入鲜花。

石膏

石膏

石膏有可塑形性，常被用来制作模型。让石膏成为花艺的一部分，也可以呈现出石膏的美。在石膏中掺一些黄土、黑土等，可以增加色彩的变化。同时，石膏制作的模型是光滑的，可在石膏中加入石子、桂皮、干果等，增加纹理的变化。

在石膏中加入其他材料时，每一次制作都有不可控性，因此，每一个设计都独一无二。

经过了漫长的冬季，花园里变得一片枯黄，仅留下了的几朵舞春花顽强地绽放着。好在野豌豆冒出了新芽，告诉我们春天不远了。

石膏营造了冬天冰雪融化的效果，而枯枝也是漫长冬天的产物。加入野豌豆及舞春花，表达了对春天的期盼。

┃步骤

1 收集枯枝，相互缠绕编织，做成环状。

2 在枯枝环上浇上一些石膏，呈现冬去春来，冰雪融化的效果。

3 插入春季的鲜花。

花材 ┃ **野豌豆，舞春花**

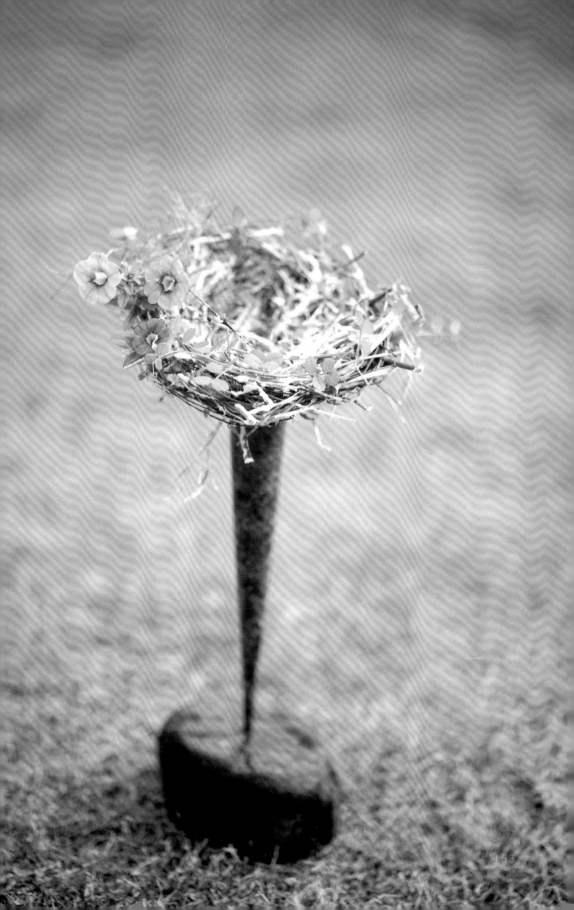

将纱布在石膏中浸泡，揉搓，干燥后的纱布会呈现特殊的立体造型。纱布浸泡石膏后，呈现了特殊的立体质感，有了厚重与轻薄、密集与稀疏的变化。将纱布做成花朵们的围巾，它们会不会特别舒服和温暖呢？

▎步骤

1　将石膏兑水后倒入塑料袋。

2　将纱布浸泡在石膏中，揉搓塑料袋。

3　待纱布沾满石膏后，取出，等待其自然干燥，其间可根据需要塑形。

4　待纱布彻底干燥后，围在器皿口，中间留出缝隙。

5　插入鲜花，加一根藤条，增加造型。

←花材｜天竺葵，玛格丽特，绣球，旱金莲，蝴蝶洋牡丹，木香

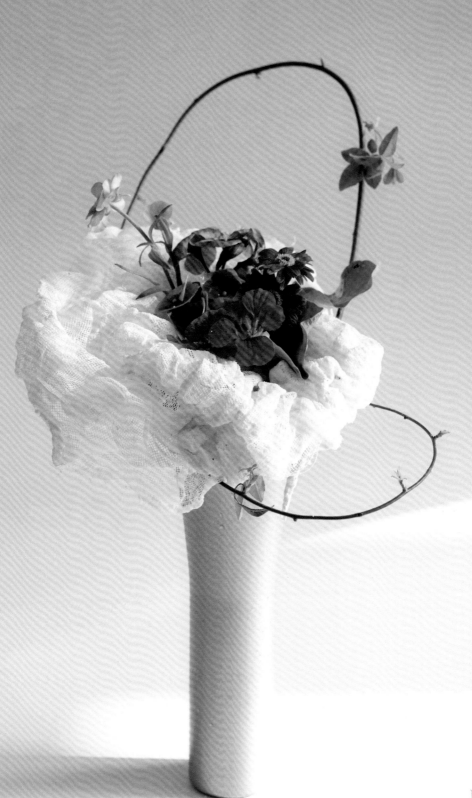

曾经被一幅全白的油画深深吸引。乍看只是一片白，但是走近细看，白色里有着微妙的变化，而且一整幅画里有着丰富的纹路，线条与面的变化。我越看越被吸引，印象非常深刻。

时常会想到那幅画，于是决定动手做一幅属于自己的白色画面。利用石膏和夯土形成表面的变化，可以细细品味。

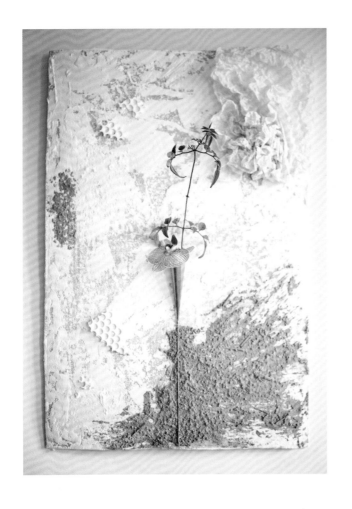

步骤

1 在纸板外包裹一层纱布，涂刷石膏。

2 待石膏干后，再涂刷夯土，用夯土将花器底部覆盖固定。

3 另外用石膏浇在气泡纸上，形成孔洞效果，用木工胶固定在画面上。

4 插入鲜花。

花材｜兰花，素馨花

步骤

1　将牛奶纸盒上方修剪平，剪开一条侧边，再用胶布封合。方便成形后撕开外包装。

2　在牛奶纸盒中注入兑好水的石膏和其他材料，注意要一层一层注入，等一层干透后再注入下一层，每一层可以是纯白的石膏，也可以是加入黄土、黑土，或掺入石子、干果、桂皮等材料的石膏混合液。

3　注入的石膏液有一定高度之后，加入铁丝编的网状结构，用来固定花材和支撑。

4　另外再准备同样的牛奶纸盒，制作最上层的石膏模型。

5　待石膏液干透后，撕掉牛奶纸盒。

6　在中间的铁丝架构中插入干花。

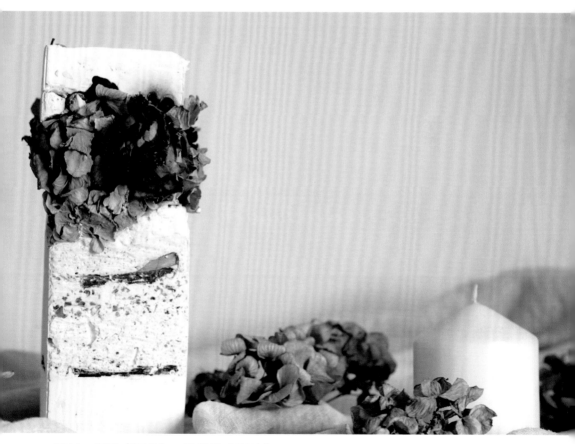

花材｜绣球（干花），洋牡丹（干花）

蜡

蜡

蜡可以根据需要做出不同的造型，有着独特的透光性和变幻的质感，适合制作独特的花器，也经常与其他素材组合搭配，营造氛围。

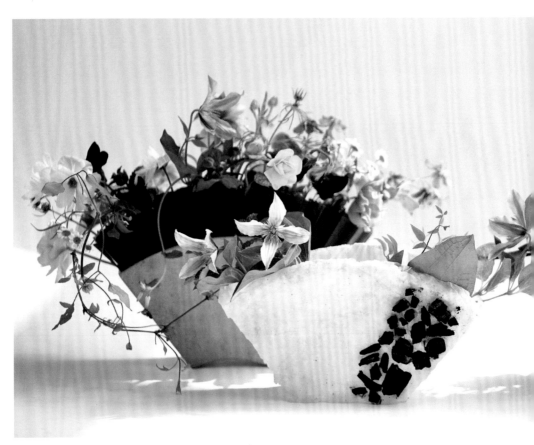

花材 | 菟葵，豌豆花，二月兰，铁线莲，银莲花，洋甘菊，蝴蝶洋牡丹，棕榈叶，薄荷叶

很喜欢这两个扇形花器，但是一大一小，总觉得用起来很难平衡，可惜买不到第三个了，干脆就动手自己做一个。增加了一个小号的自制花器，搭配在一起，总算左右平衡了。

扇形的棕榈叶与扇形花器搭配，相得益彰了棕榈叶的褶皱结构起到固定花材的作用，同时也是整个设计的一部分。

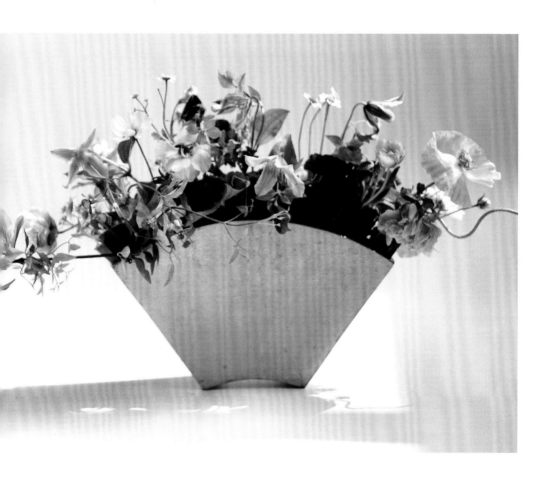

步骤

1 取一只扇形小花器，外面包裹玻璃纸，用透明胶带固定。

2 将加热融化的蜡浇在外侧，使玻璃纸四周和底部都包裹上一层蜡。

3 在蜡未冷却前，抓紧时间将木炭粘在蜡上。蜡冷却后，木炭便固定在蜡上了。

4 将棕榈叶修剪成扇形，分别放入两个扇形花器，每只前后各一片。

5 在棕榈叶的夹层中插入鲜花。

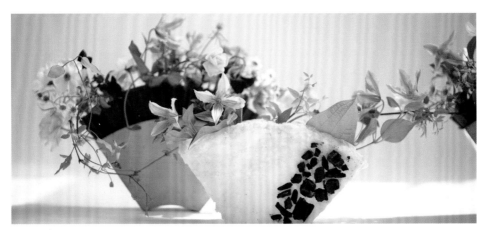

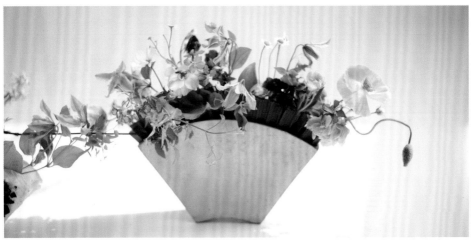

步骤

1　将蜡加热融化，加入一些黑土。

2　另外准备一个塑料袋，装水，待蜡稍微冷却后，将袋子放入蜡中，再取出。重复两三次，袋子上就粘了一层蜡。

3　待蜡完全冷却后，把水倒掉，取出袋子，蜡制的花器就做好了。

4　加水，插入鲜花即可。

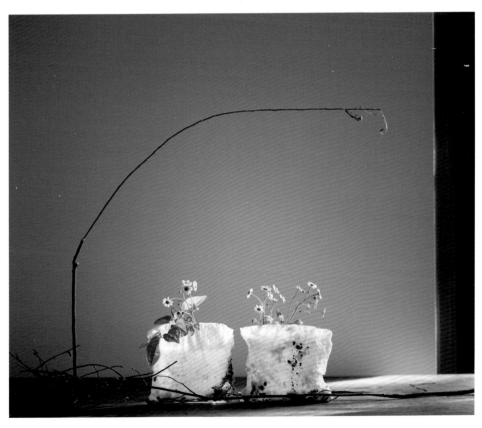

花材 | 洋甘菊，杨柳枝

度过一个寒冬后，鲜花随着冰雪融化逐渐破土而出，冷清了一个冬季的大地也开始逐渐热闹起来。我想通过这个作品来表达鲜花们重新相遇的欣喜。铁丝网浇上蜡后，演绎出冰雪融化的效果，而鲜花们似乎在交流着再次相遇的喜悦。

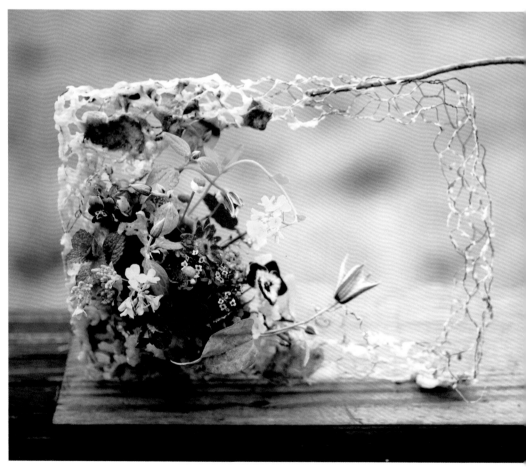

花材 | 油菜花，三色堇，玛格丽特，铁线莲，薄荷

步骤

1 将铁丝网剪成长条，纵向卷成筒形，再折出方形框架。

2 在铁丝网上浇融化的蜡。

3 用苔藓包裹水苔藓，用棉线固定成球形，并用铁丝穿过，固定在铁丝网方框上。

4 在苔藓球上插入鲜花。最后加上一根树枝点缀。

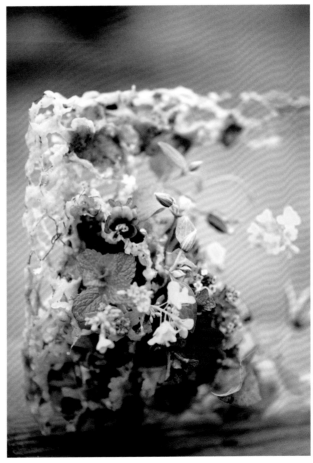

这个作品不平衡是它的特点。整个造型是一个不太圆的球，需要靠石头支撑才能稳定，而这种不稳定所体现的紧张感是普通花器没有的。蜡浇出的表面有着自然的凹凸起伏，加上黑土以后，更像星球了。

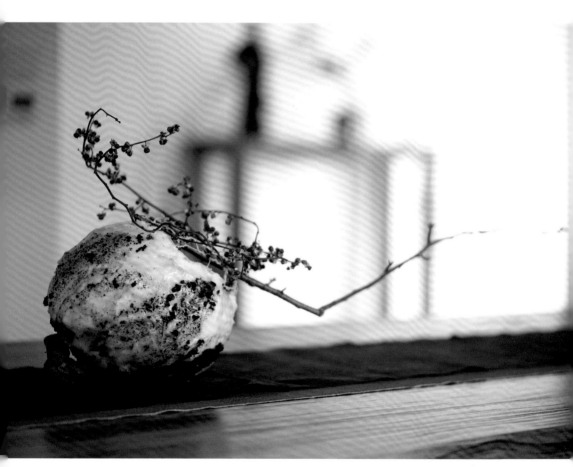

花材 | 南蛇藤

步骤

1 用铁丝编出球体造型。

2 将白色东巴纸撕碎后，粘贴在球体内外层，露出上方的铁丝，方便固定花材。

3 将蜡和黑土混合，加热后浇在球体内侧和外侧。

4 待花器冷却后，插入花材。

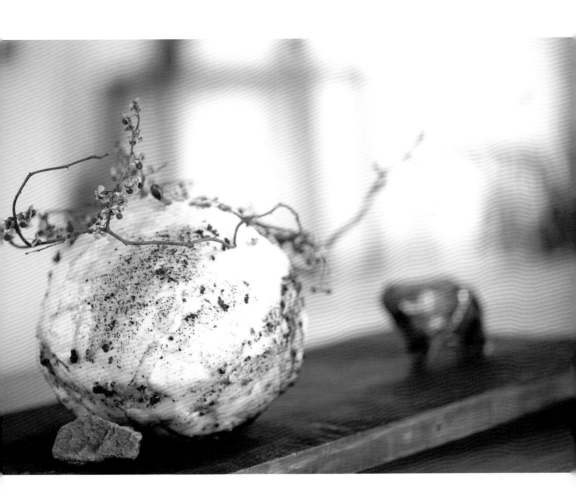

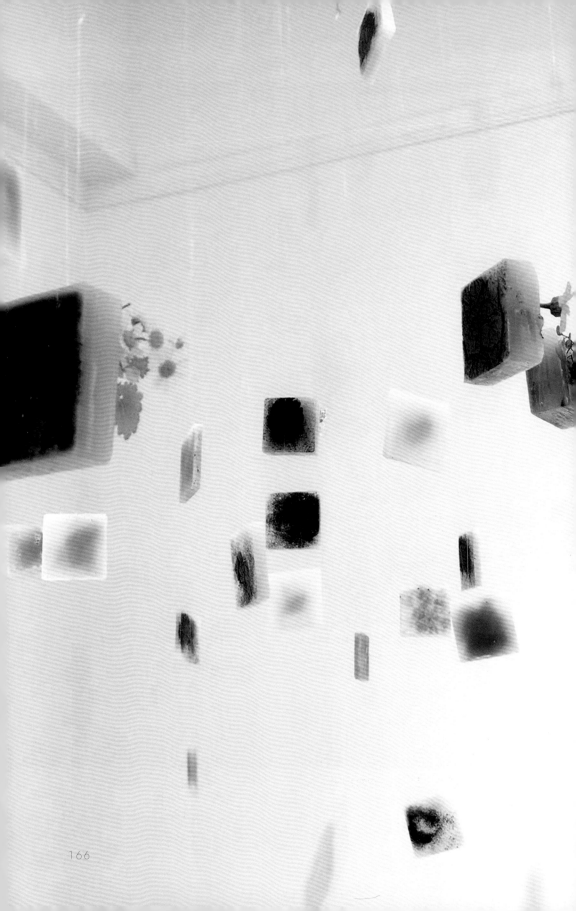

挂满屋子的蜡块，走进这个空间，感觉像走进了星空。悬挂着的鲜花随着蜡块一起摇摆，就像天上的星星闪闪烁烁。走进屋子的参观者也会一起互动，时而跳起，时而伸手触摸，时而抬头仰望。

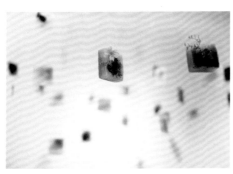

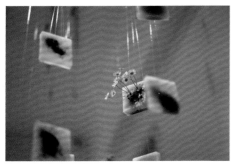

步骤

1　用模具加工蜡块，掺入黑泥，更有星空的效果，预留有一定深度的插花和储水空间，并留出针眼大小的孔。

2　在孔中穿入鱼丝线，悬挂蜡块。

3　在蜡块预留的空间中插入鲜花。

← 花材 │ 洋甘菊，薄荷，活血丹等

有了分散的、个体的星空旅行，又想试试把它们聚集在一起的效果。聚集在一起的蜡块有着一种力量的美，好像默默集聚着力量，随时准备着出发。

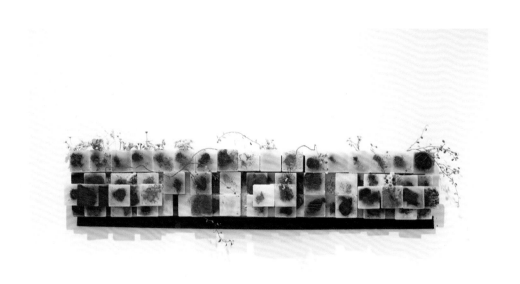

花材 | 洋甘菊，薄荷，活血丹等

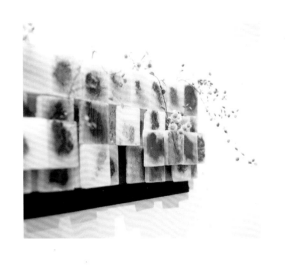

| 步骤

1 用模具加工蜡块，掺入黑泥，预留插花和储水的空间。

2 找一块长条的大木板，涂成黑色，用强力胶将蜡块粘在木板上，可有一些重叠层次。

3 插入鲜花。